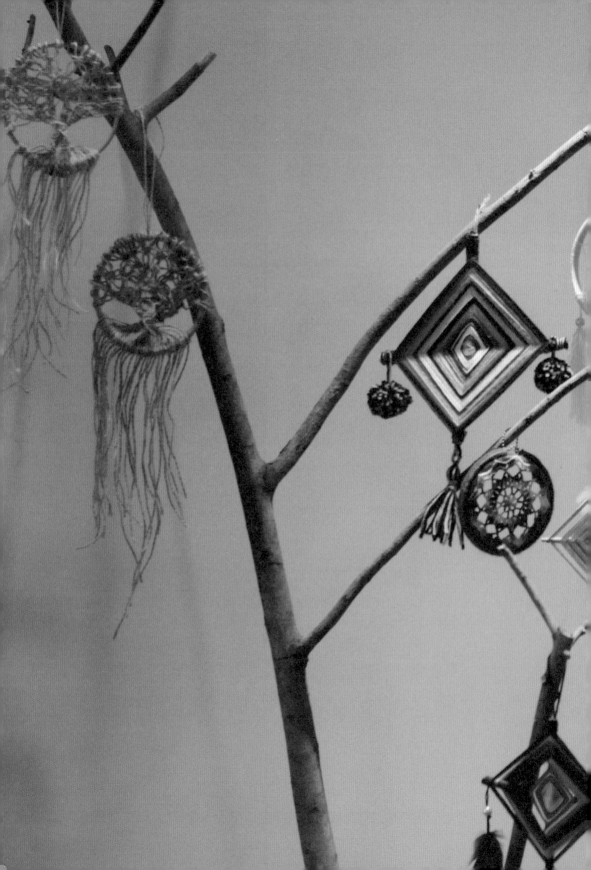

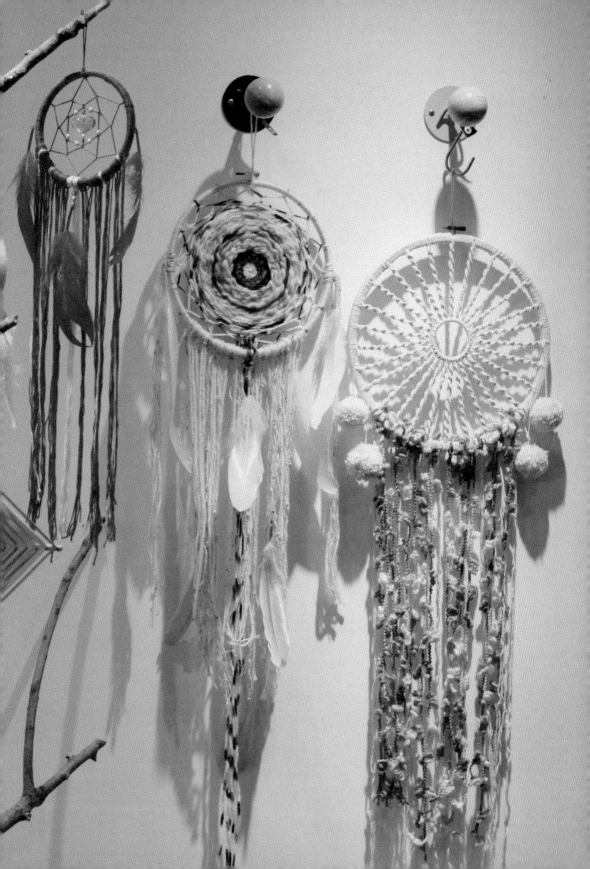

靈性手做

愛自己，不追求完美的療癒之旅

佐糸—著

新星球

發現呼吸和心手相連的奧妙

多年前為女兒製作布娃娃，看著老師大致示範，當時依然手拙的我，回家把材料工具整理出來，只是做，忘了步驟就自己順勢摸索。沒想到跟生孩子一樣，做著做著，這娃娃便成形了。於是，了解材料和工具是我們生命的一部分，像地水火風四大元素，透過生命呼吸亦即愛的貫穿，組成生動的具象世界。

讓心裡存在的一切，透過經絡的流動，經過手的觸摸，發現適當的材料，再運用手及其衍生變化即工具，在我們的眼前、生活裡具體呈現出來，並且自由展現各種用途。不論是色彩、幾何圖形線、如何出現、如何組合，全部都是發自內在宇宙的母語：氣／音／光的呼吸、韻律、振動。

內心裡的一切想和我相見，或是我想和它們相見時，那就：深呼吸，放鬆身體讓全身能量流動，盡全身的智慧來工作，細細端詳，了解和尊敬每一項材料和工具，再感受我和這一切，將要進行出什麼樣貌的作品，然後開始動手……

手工藝不只是做出來，更是流動出來的；原來材料和工具的準備不再是瑣碎，而是手邊等待著我發現或來自天邊的一切資源和我相遇，內心充滿敬意和謝意，發現呼吸和心手相連的奧妙，我突然不再害怕手做。

和我們其他的生命歷程一樣，作品總是有歪扭的時候。一樣去欣賞它們，因為它們往往帶來新的靈感、新的方向。或許這根本是更簡潔有效的作法；或許要我們彌補而產生新生之美；或是破解我們的慣性；或是引領我們從反覆鑽入的同一個牛角尖出來，全部都是有意義的。本書作者也是從這裡出發，貼心為初學者找到最易上手的技法。

是的，從最簡單的基礎開始。手跟著一呼一吸，重構自己的身心意識組合。不同的材料，將它們的故事，一起整合進入手工的壯遊裡；不同的技法，能夠打通身體與意識的不同細節。

想要整齊精美，也是跟著呼吸之流，建立了手和物之間的場體，熟能生巧，這個巧能讓手作品進一步煥發、體現我們生命最高版本的能量。到了這個境界，再簡單，都將因巧而感動人心。

這本書讓手工回到最純粹的起點，精心選取幾項手做來觀照生命狀態，透過最容易取得的紙和繩線，從最初的光、色彩、形狀、空間的重複組合，到更複雜一些的各種繩結和距離的重複組合，這正如人從自己走向更複雜的關係一樣。

而這些幾何圖形，本來就內建在我們可見和不可見的體內，具備不同的訊息和作用。完成手做之後，不妨穩穩呼吸，好好欣賞自己付出的心力，也是在了解自己生命的構成。

這本書同時也是手做基礎的介紹。自己一個人做，是自我覺察；一群人一起做，互相交換靈感，在放鬆時更能透過彼此，看見更多面向的自己。

打好基礎，不妨再多加些創新。現在的我，即使是最簡單的摺和結，常常沒有完成，手做已經是我生命裡、事件裡的一部分。透過手做，和生活互相參照指涉，我重新整理了自己。真正的完成，則是進入事件中執行，編織生命更大的藍圖。

《中國童話》裡的織錦，織出了心的展望；《格林童話》裡的紡錘、梭子和針，讓貧窮女結下遙遠的緣分。從最簡單的手工出發，我們又會見到如何新鮮的自己，航向無限的世界呢？

<div align="right">

台北市華德福教育推廣協會理事
童話研究者
都市生態生活設計者

</div>

一同享受被無限澆灌的滋養和滿足

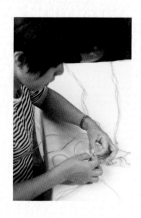

這原本僅是我個人的手做心得筆記。

在小時候的記憶中，媽媽除了買菜、做飯、洗衣、打掃、照顧小孩、打理日常家務之外，她總在做很多細緻生活的活兒，像是鉤織毛衣、自習洋裁、做桂花醬、種樹養花……母親的手中，總有變不完的萬千戲法，而我心中總是充滿雀躍的，期待與這些日常驚喜相遇，然後充滿喜悅的享受其中。

手工之於年幼的我，如同呼吸般自然的存在著，兒時的生活記憶與媽媽手力工作的畫面不曾切割，雖然從未想要跟母親修習這些技藝，但永遠沒法兒預料到的是，童年這一切與手做有關的因緣，早在不知不覺中，埋進了我的心田，等待養分足夠了，時機成熟了，便開始從人生中竄出芽，成樹、成群、成蔭。

看起來與手做完全無關的過往工作經歷，像是組合及查證文字並織就其脈絡，迄今回溯起來，和手做亦有著異取同工之妙。文字是材料元素，在匯集眾多人的思緒、立場觀點，甚至衝突爭議，釐清之後重組排列、提綱挈領出來，心神領會之後，再由雙手敲擊電腦鍵盤，輸出文字成品。就像不同的手做媒材，透過雙手接觸並產生感知，用心認識並熟悉他們，再使用歷來傳承的技法，經由心與手重複且密切的工作，交疊出滋育心魂的手工作品。

投入任何一項新的學習，難免都會經歷一段手忙腳亂與懷疑自己的過程。幸運的是，我身旁有一群很厲害的朋友，手巧心靈的他們，總在眉眉角角裡手把手的領著，他們善於陪伴

又樂於分享，不只在技巧上不吝給予提點，更在心靈上無限溫暖了也曾手拙腦鈍的我。當手做不再是手工製作的一個製程，而是來自於人與人之間緊密的情感連結與交流；技法的精進，不再是向外欽羨他人的成就，而是安住於內的自我的鍛鍊，那麼，相信手做者也能自然的由作品傳遞真誠無妄的心意，給予收到與看見手做品的人，最大的祝福與支持。

這本書能夠付梓出版，由衷感謝一路上許多貴人扶持──感謝黃芷若老師為我們特別設計手做靜心開啟與舒緩動作；感謝Ivah & 小王子，讓我體現繪畫的無限可能；感謝陳玉秀老師長年進行華人身心文化研究，撰寫《身心量覺的迴路》一書分享；感謝「擊漠空間」的劉孟茜大德心手胼胝的參與製作本書；感謝雅娟重點精要的企劃提案架構出本書；感謝蓉蓉細緻的用鏡頭敍述圖像故事；感謝凱喬兼具理性與感性的潤澤了本書；感謝「Follow Eddie 天母風格空間」提供作品們時尚又溫暖的居家一隅；感謝宜德與雅雯兩位舊識以最強的編輯專業促使這本書的誕生；感謝新星球黃總編妘俐的信任交託成就了這本書的彩虹光。

至於無法用言語或文字所精細表達的一切，相信每件作品會更正確的傳遞我的心意。祝福大家一同在手做的路上，享受被無限澆灌的滋養與滿足。

最後，謹以愛敬獻給──父母親大人 & 家人。

 敬筆

Contents
目錄

Chapter 4

結 Macrame─讓我們編個結，看看能解開什麼結？ 094

Opening
打開感官 開啟手做的儀式

在手做開始前，透過身體律動老師——黃芷若老師設計的身體律動與覺知，放慢放輕的感受自己的身體，協調頭、手、眼、足的操作關係，讓身心舒緩開來，是手做之前的放鬆和靜心，也是開啟手做的儀式。

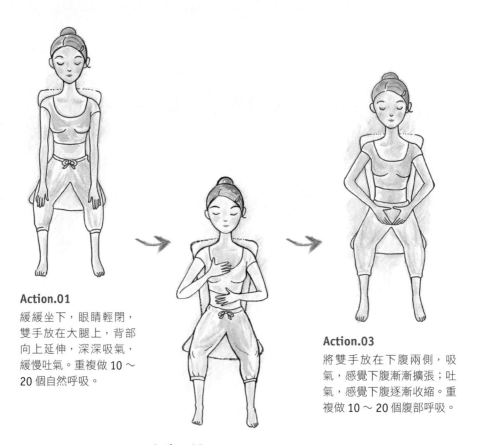

Action.01
緩緩坐下，眼睛輕閉，雙手放在大腿上，背部向上延伸，深深吸氣，緩慢吐氣。重複做 10 ～ 20 個自然呼吸。

Action.02
右手放在胸口，左手放在上腹，手指放鬆向外延伸；吸氣，覺察雙肩自然往前、向上；吐氣，覺察雙肩緩緩往後向下。重複做 10 ～ 20 個自然呼吸。

Action.03
將雙手放在下腹兩側，吸氣，感覺下腹漸漸擴張；吐氣，感覺下腹逐漸收縮。重複做 10 ～ 20 個腹部呼吸。

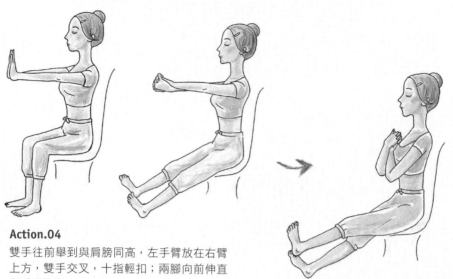

Action.04
雙手往前舉到與肩膀同高，左手臂放在右臂
上方，雙手交叉，十指輕扣；兩腳向前伸直
與肩膀同寬。

Action.05
將左腳跟放在右腳大拇趾與第二根腳趾
的趾縫，並將雙手向內反轉貼在胸口，
眼睛輕閉。停留在此做 10 ～ 20 個自然
呼吸後，緩緩解開動作。接著，左右手
臂與左右腳跟互換，重複動作。

Action.06
右手放在胸口，左手放在肚臍，雙眼輕閉。吸氣，
在內心對自己說「我允許身心流動」；吐氣，在內
心對自己說「我允許解開束縛」。重複做 3 個自然
呼吸，對自己說 3 次之後，將雙手放在腿上，直到
覺得準備好了，再緩緩張開雙眼。

[Point]

讓身心感官與自己相遇

恢復與身體的連結，是一次次接近自己的過程。剛開始或許會覺得有點抽象，
然而當心慢慢靜下來，就有如水面上的漣漪漸漸消失，向內的能見度會越來
越清晰。透過 6 個舒緩、靜心動作，讓身心感官與自己相遇，在身體內外的
流動中，逐漸恢復瞭解自我的本能，不帶評價又寬容的陪伴並接納自己。

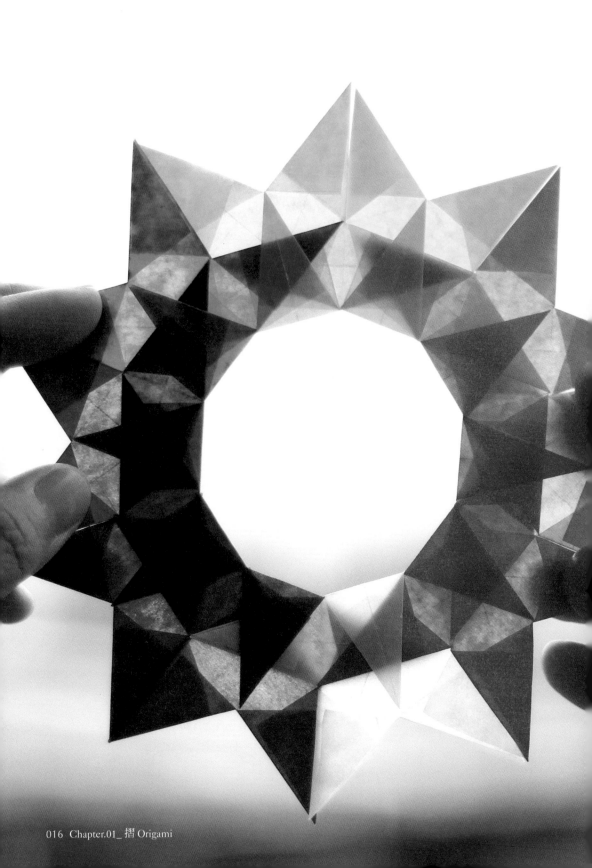

Chapter 1

摺
Origami

依循舊軌跡 重疊出新的交集

窗星是一項很有趣的東西，
不管是充滿光澤且透光的風箏紙，
或是摸起來柔軟彷彿有毛細孔、會呼吸的宣紙，
個別摺的時候一片一片看不出什麼名堂，
接下來就是重複這個沒什麼名堂的動作，
數遍至數十遍。
等到疊起來透過光的照射，
那些一片片交集之處突然會有一種恍然大悟之感……

窗星 Window Stars
從平衡開展出斑斕絢麗的圖像

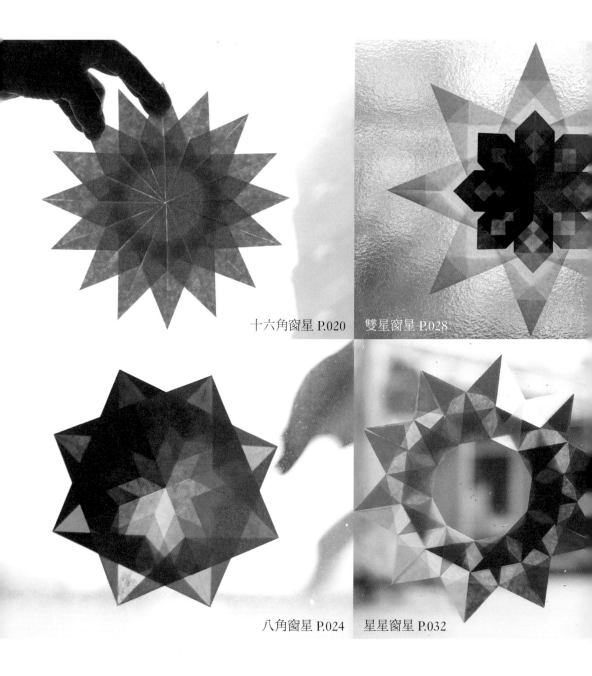

十六角窗星 P.020　　雙星窗星 P.028

八角窗星 P.024　　星星窗星 P.032

在窗星的手做過程中，大都來自左、右對稱的操作，甚至是來自左、右、上、下的對稱。只要左邊完成一個摺紙動作，右邊也需相對應的摺紙動作。將數個重複形狀的摺紙，以片片交集的方式重疊黏貼，就會排列出非常奇妙的星狀幾何圖形。不論如何複雜的幾何圖形，全都來自於簡單的基本摺紙動作，重點是不斷重複且均勻完成平衡性的步驟。

這些累積的重複動作可能美好、不美好，可能開心、不開心……單片的時候獨立自成一格，做完一片也像個句點，告一個段落然後再開始另一片。但眾多片段集合起來，既是獨立也兼具圓滿的樣態，沒有什麼事情真的不圓滿。

一只完整的窗星，彷彿一舉串連了過去、現在與未來的時空，循著線走的我們，長大之後發現沒有線的地方更多、更寬廣，那麼能夠依循的又是什麼？或許只有光吧！看著光透過窗星時，願我能在面對人生困厄苦難時，回過頭來禮敬這些包藏在生命彩蛋裡的美好，就像透過窗星望見絢麗的光亮。

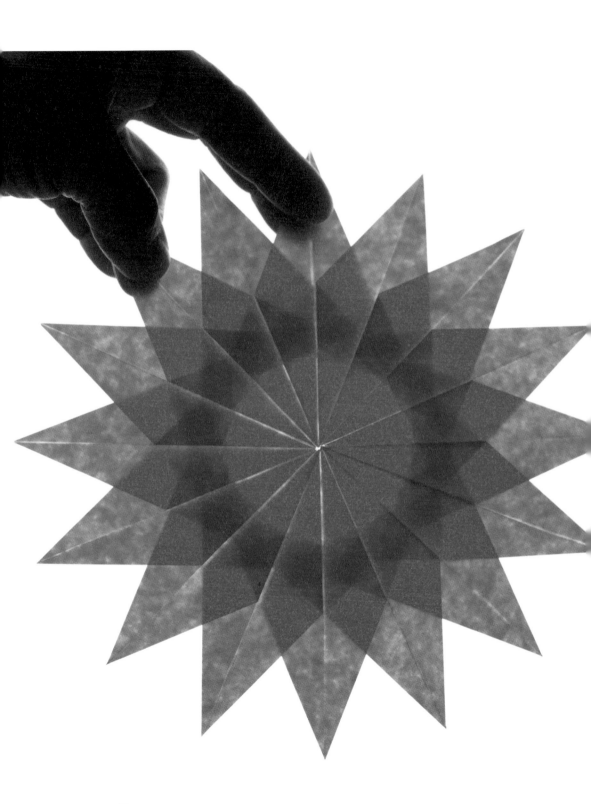

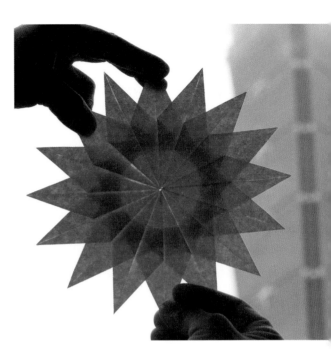

01
十六角窗星

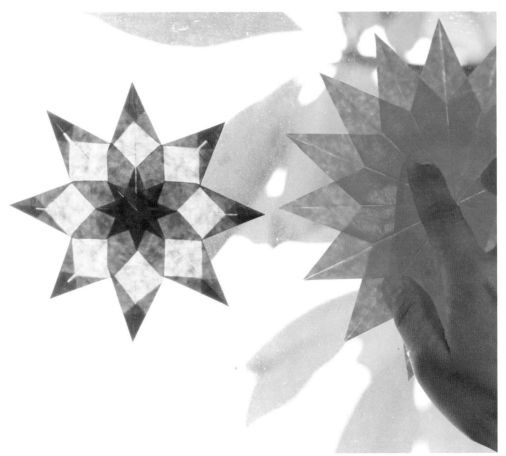

◎ 基本用具 & 材料

　美工刀、尺、剪刀、風箏紙或絲紙、口紅膠。

◎ 紙的尺寸

　將紙裁成所需的正方形；以 16×16cm 正方形為例，將其對摺、再對摺裁成 4 張正方形，
　每張尺寸為 8×8cm。

◎ 作法 Step by step

1 沿虛線對摺成三角形後打
　開，形成中線摺痕。

2 上半部左、右往中線
　內摺。

3 下半部左、右往中線內摺，
　完成 1 片；重複步驟 1～3，
　做 16 片。

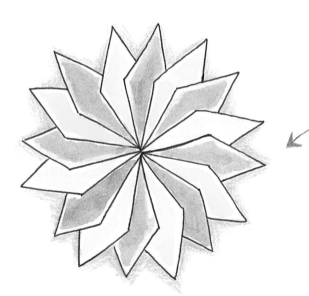

4 將步驟 3 翻面，
　1 片拼疊 1 片。

5 拼疊完 16 片，以口紅膠黏貼重疊處。

────── 輕 靈 修 ──────

安靜感受與幾何圖形的共鳴

大自然中有很多形狀，例如雪花，若放在顯微鏡下觀看，會看見非常奇妙的幾何圖形，這些顯化在自然裡神秘而偉大的圖形，存在著人與自然和諧共存的宇宙法則，六芒星、五角星等我們常見的幾何圖形，在文化上都有神聖的意涵。

當我們對某些幾何圖形感到興趣，或在直覺、直觀上感受到自己特別偏好某個形狀時，你的身心其實與這個幾何圖形已產生共鳴。窗星就是透過這些幾何的層疊，將光在視覺上顯化，猶如星象的指引。這些透過光灑落下的規律圖形，讓人感到舒爽。不妨多嘗試幾種圖形，靜下心來感受它們，並試著與這個圖形建立相應的連結。

八角窗星

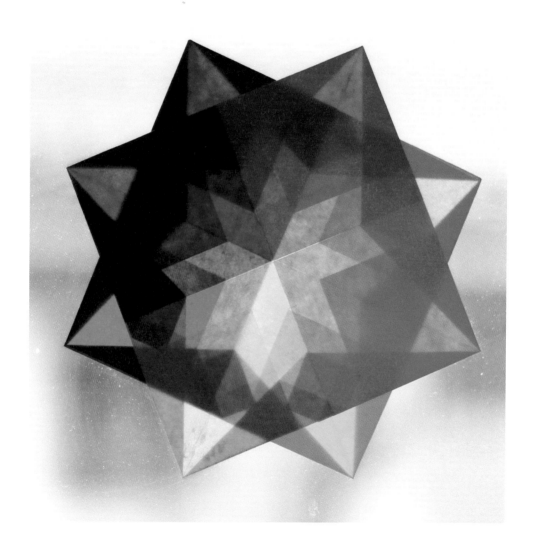

◎ 基本用具 & 材料

美工刀、尺、剪刀、風箏紙或絲紙、口紅膠。

◎ 紙的尺寸

將紙裁成所需的正方形；以 16×16cm 正方形為例，將其對摺、再對摺裁成 4 張正方形，每張尺寸為 8×8cm。

◎ 作法 Step by step

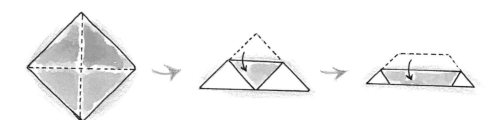

1 沿虛線對摺成三角
　形、再對摺後打開，
　形成十字摺痕。

2 以十字摺痕為中心，
　往上對摺成三角形，
　再從頂端往下對摺。

3 再對摺。

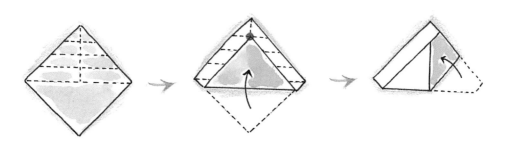

4 打開整張紙。

5 往上摺到對齊紅點。

6 右半邊往中線對摺。

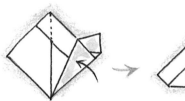 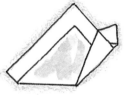 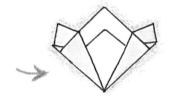

7 左半邊往中線對摺。

8 打開右半邊，形成摺痕。

9 內摺並對齊新摺痕。

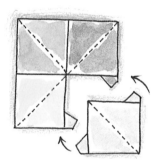 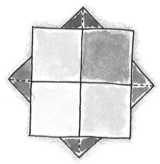

10 再內摺。

11 打開左半邊，形成摺痕。

12 內摺到對齊新摺痕、再內摺，完成 1 片；重複步驟 1 ~ 12，做 8 片。

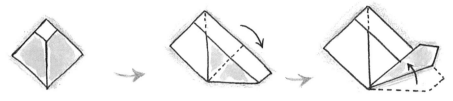

13 將步驟 12 翻面，將 1 片插進另 1 片拼疊成 2 大片正方形。

14 錯開重疊 2 片正方形，以口紅膠黏貼重疊處。

[Point]

擷取自大自然的配色

當你不知該怎麼配色時，不如放膽效法大自然吧！例如，可以因應時令、節慶，使用應景的色彩，像是農曆春節的正紅色；耶誕節的紅白配、紅綠配；初春萬物甦醒的檸檬翠綠，盛夏敞開心飛揚的碧海藍天等。一旦你從中提用，透過窗星顯現在屋內，這些看不見的大自然能量，正隱微的與我們串起連結呢！

——— 輕 靈 修 ———

打破左右慣性，鍛鍊肢體和腦的平衡

八片像是舉起雙手的類正方型摺片，相互牽連組合，再疊合起來的八角窗星，緊密扣合之處，正像是舉起雙手的摺片。雙手是思考甚至肢體執行的延伸，雖然左手和右手可以做的事是一樣的，但是我們總習慣使用慣用手，非慣用手則因較少使用，顯得愈來愈笨拙；加上我們已有美觀及時間壓力的功利思維，使我們在一開始就選擇慣用與強勢的那一邊，來完成要做的事情。

如果你願意相信看不見的左右腦能得到更好的調整，建議在摺紙的過程中，同時練習觀察兩隻手的方向性、節奏性、以及施力度，試著讓雙手的靈敏度，透過摺紙的過程愈來愈接近。

03

雙星窗星

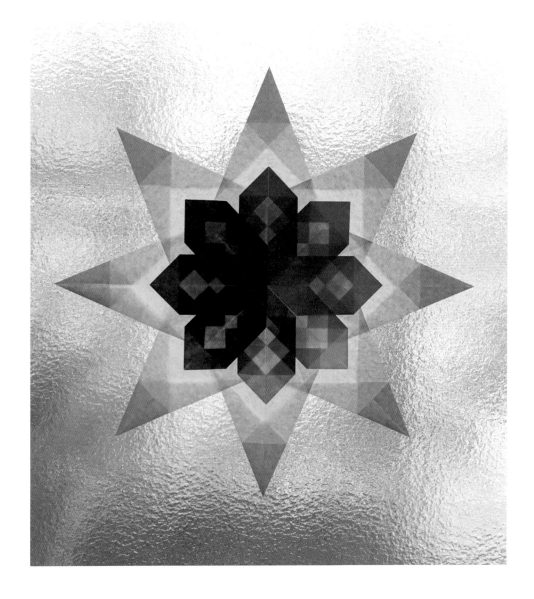

◎ 基本用具 & 材料

美工刀、尺、剪刀、口紅膠。外圍窗星：宣紙；內窗星：風箏紙或宣紙。

◎ 紙的尺寸

將紙裁成所需的正方形；以 16×16cm 正方形為例，外圍窗星是將其對摺裁切成寬 8×高 16cm 的長方形用紙；內窗星則是將其對摺、再對摺裁成 4 張正方形，每張尺寸為 8×8cm。

◎ 作法 Step by step

外圍窗星

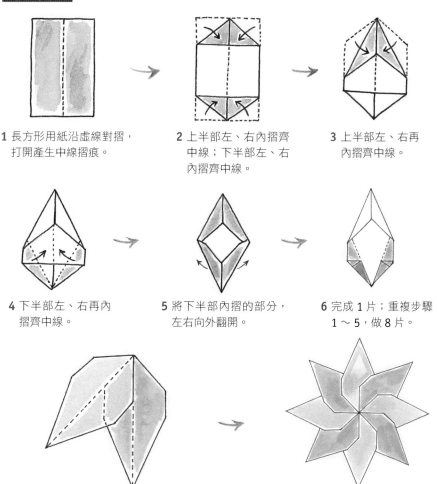

1 長方形用紙沿虛線對摺，打開產生中線摺痕。

2 上半部左、右內摺齊中線；下半部左、右內摺齊中線。

3 上半部左、右再內摺齊中線。

4 下半部左、右再內摺齊中線。

5 將下半部內摺的部分，左右向外翻開。

6 完成 1 片；重複步驟 1～5，做 8 片。

7 將步驟 6 翻面，1 片拼疊 1 片。

8 拼疊完 8 片，以口紅膠黏貼重疊處。

◎ 作法 Step by step

內窗星

1 沿虛線對摺、再對摺後
打開，形成十字摺痕。

2 四角往中線內摺。

3 打開，形成菱形摺痕。

 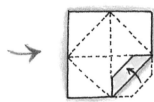 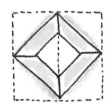

4 右下角內摺到菱形
摺痕的邊線。

5 再內摺。

6 重複步驟 4 ～ 5，摺
完菱形摺痕的四邊。

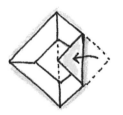 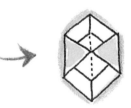

7 右半部內摺到十字摺痕
的中心點。

8 左半部內摺到十字摺痕的
中心點，完成 1 片；重複
步驟 1 ～ 8，做 8 片。

9 將步驟 8 翻面，1 片
拼疊 1 片。

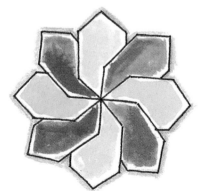

10 拼疊完 8 片，以口紅膠黏貼重疊處。

11 最後，重疊內外 2 個窗星作品，以口
紅膠黏貼重疊處。

輕　靈　修

層疊中變化無限，雙星奇緣超展開

基礎摺法學會了之後就可以按自己的喜好，創造出許許多多意想不到千變萬化的雙星創作！可以先改變底紙的形狀再來摺，最後將這些摺好的紙片黏貼拼接起來。舉例來說，用同樣的摺法，將原來的底紙由正方形改成長方形，摺痕重疊的位置不同，交集後產生的圖樣就會有不同的效果。

改變摺法也是一種簡單又易見的技巧之一，例如，原摺二分之一的地方再內摺至四分之一，或是內摺的部分改成反摺，甚至向上攀摺。要注意的是，紙張重疊如果超過 6 層，會不容易透光，只適合保留輪廓造型用。另外也別忘了，在操作的過程中保持對稱與平衡，說不定會創造出連自己都驚豔的新摺法。

星星窗星

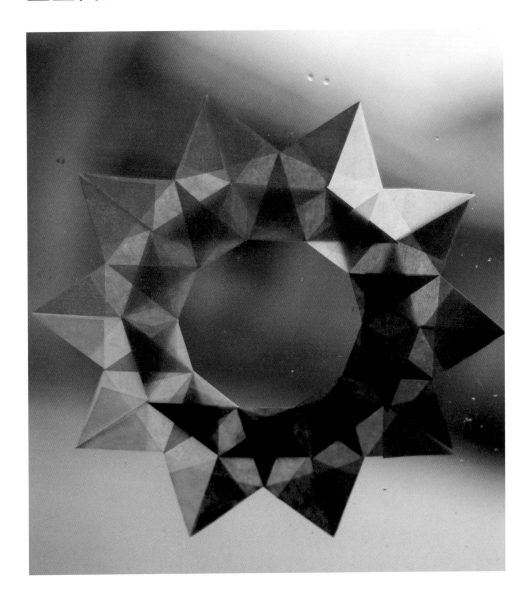

◎ 基本用具 & 材料

美工刀、尺、剪刀、風箏紙或絲紙、口紅膠。

◎ 紙的尺寸

將紙裁成所需的正方形；以 16×16cm 正方形為例，將其對摺、再對摺裁成 4 張正方形，每張尺寸為 8×8cm。

◎ 作法 Step by step

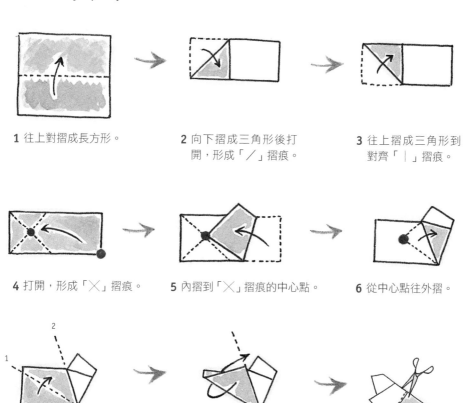

1 往上對摺成長方形。

2 向下摺成三角形後打開，形成「／」摺痕。

3 往上摺成三角形到對齊「｜」摺痕。

4 打開，形成「✕」摺痕。

5 內摺到「✕」摺痕的中心點。

6 從中心點往外摺。

7 沿第一條虛線內摺到對齊第二條虛線。

8 向後摺到對齊虛線。

9 用剪刀沿虛線剪開。

 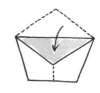 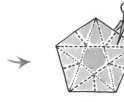

10 打開整張紙成五角形。

11 從五角形的一角向下摺成三角形,打開,形成摺痕;重複此動作,摺完第五個角。

12 打開,形成星形摺痕,用剪刀沿 5 條紅色虛線各自剪開。

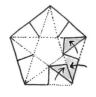 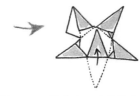 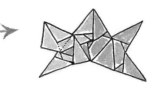

13 沿剪開處除第一條只內摺一邊外,其他 4 條皆左、右兩邊內摺成尖角狀。

14 將其中一尖角往上摺,完成 1 片;重複步驟 1～14,做 10 片。

15 將步驟 14 以 1 片之一角插進另 1 片拼疊。

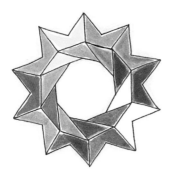

16 拼疊完 10 片成星星形狀,以口紅膠黏貼重疊處。

[Point]

為自己摘星

只要學會五角形就可以變化出各種立體星,像是放在耶誕樹頂端的星星;或是將立體星穿線,下擺吊張紙片寫上祝福話語即成一星星吊飾。

1 重複星星窗星步驟 1～8。

 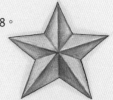

2 用剪刀在 1/3 處沿虛線剪開,打開整張紙成五角星形。

3 以五角星形的五尖角中線為基準,分別將中線的左、右內摺,突出五尖角中線。

——— 輕 靈 修 ———

窗上的彩虹光譜——投射烏托邦意象

窗星的選紙與配色，不論單色或多彩都會隨著材
質與色彩而變化。當製作窗星時，如果無法拿定
主意為自己的星星選出合宜的顏色，彩虹光譜會
是一個極佳的選擇。

幾乎所有的彩虹都在無預期的狀態之下出現。例
如，下雨後出太陽，我們會在這個時間點期待出
現彩虹，卻不見得一定會在這樣的時機遇見彩
虹。彩虹色總帶來桃花源或烏托邦的投射，彷彿
可以追逐或碰觸到遠方的彩虹，但其實並沒辦法
碰觸。彩虹同時也存在於我們真實的經驗當中，
透過窗星深具力量的透光層影，重現太陽雨之後
的視覺奇景。

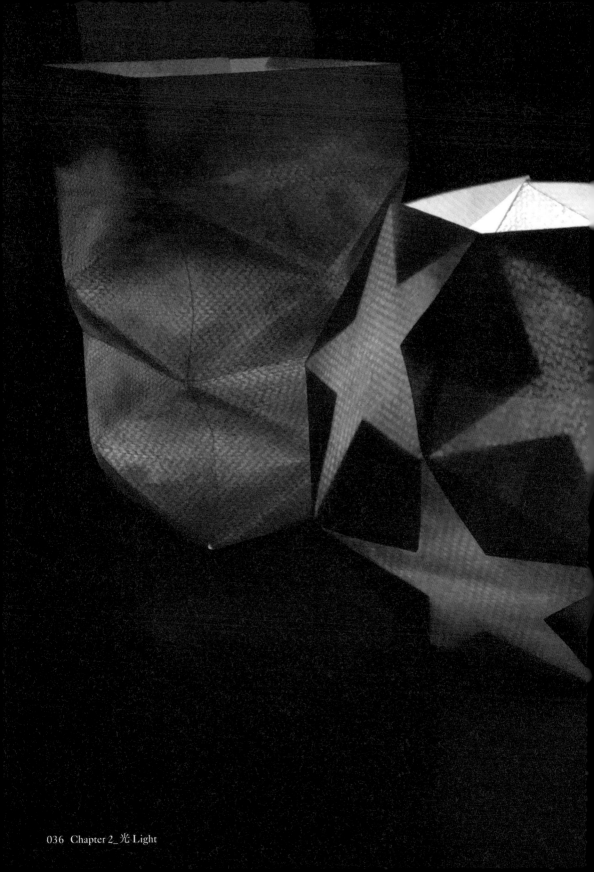

Chapter 2

光
Light

在黑暗中點亮光明

上一章藉由「摺」，

透過窗星邀請白日的陽光進入我們的生活與感受。

在〈光〉這一章裡，燭光燈就是在黑夜中的指引之光。

自己動手摺一盞星光燈吧！

很難想像一張平整柔軟的紙，

也可以摺成一盞具有支撐力的立體燈座，

光線透過紙張特有的溫潤與綿長，在眼前暈柔開來；

燈座上多角星星芒的銳角，

把星的力量聚焦後再向外發射延伸出去；

最後在紙燈的中心點亮一盞燭光，

那自在搖擺的火焰，將火光的溫暖引入居所，

讓一室充滿生命之光。

多邊形 Polyhedron

引入宇宙星光

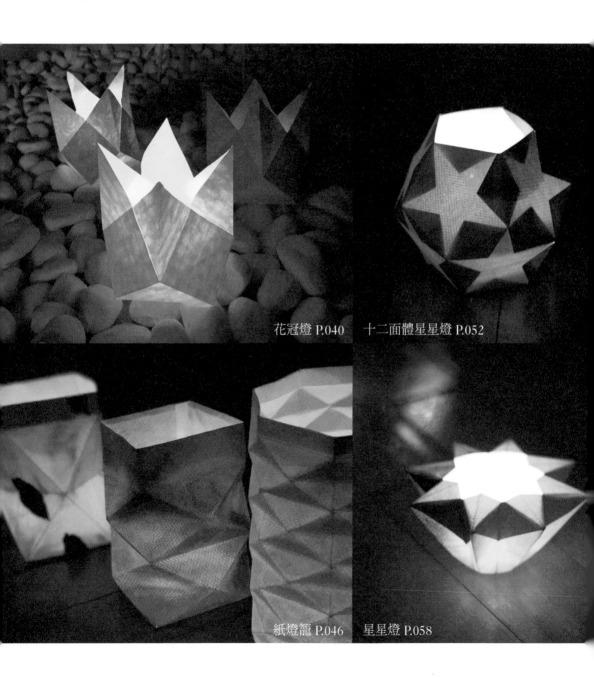

花冠燈 P.040

十二面體星星燈 P.052

紙燈籠 P.046

星星燈 P.058

將正多邊形的邊、面一直延長，讓線與
線、面與面再度相遇，就可以做成多邊
形或多邊體的星狀物。例如，將八邊形
的邊一直延長，則會相交成八角星，六
邊形的邊長相交成六角星，五邊形變成
五角星，依此類推。

就像走在人生道路上，沿著舊有的道路
不顧一切，向前探索，突破原有邊界與
空間的限制，在命定的相遇中看見驚喜。

當我們摺好燈座，加上光的元素之後，
視覺上不只增添亮度，帶有溫度的火光
也在被照亮的場域裡，將我們的感覺悄
悄傳遞、擴散出去。

01

花冠燈

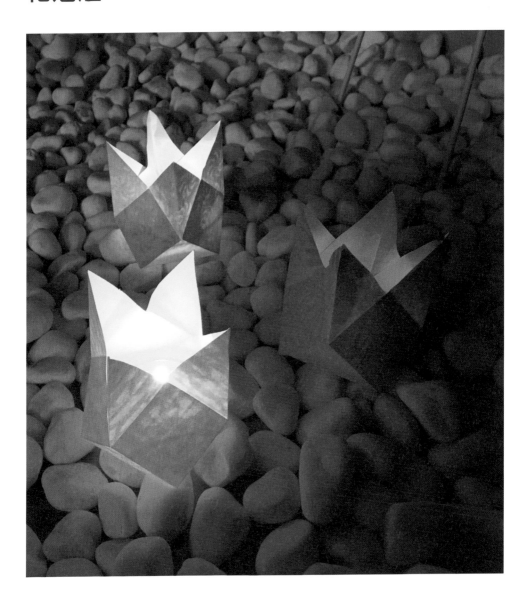

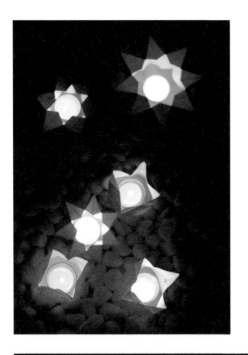

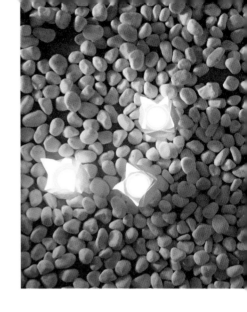

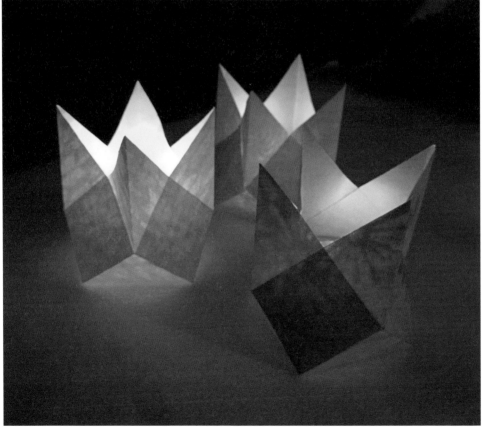

◎ 基本用具 & 材料

美工刀、尺、剪刀、一般色紙（15cm×15cm）、口紅膠。

◎ 作法 Step by step

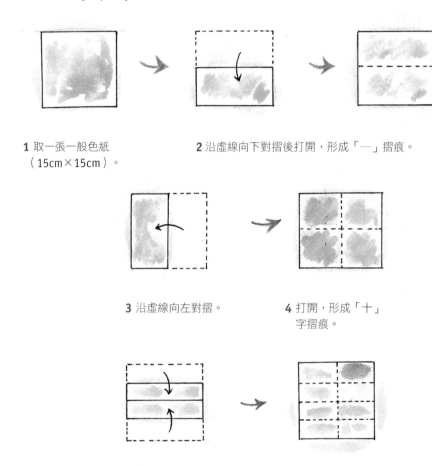

1 取一張一般色紙
（15cm×15cm）。

2 沿虛線向下對摺後打開，形成「一」摺痕。

3 沿虛線向左對摺。

4 打開，形成「十」
字摺痕。

5 上、下往中線對摺後打開，形成八等分摺痕。

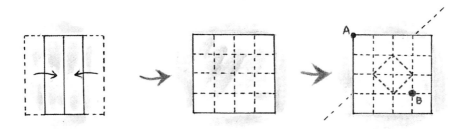

6 左、右往中線對摺後打開，形成十六等分摺痕。

7 找到 A 與 B 點。

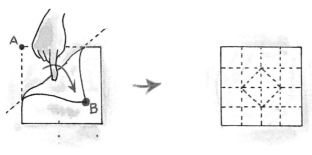

8 取 A 點摺向 B 點。

9 其它 3 個角依此摺出
紅色虛線摺痕。

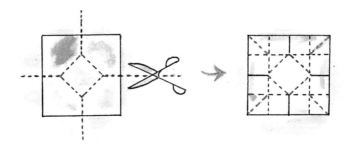

10 取邊長中間，向內剪出 4 條缺口。

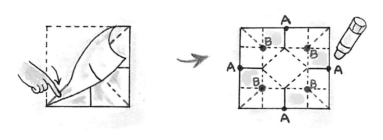

11 4 個邊角沿虛線按
壓出摺痕。

12 在黃色區域上口紅膠。

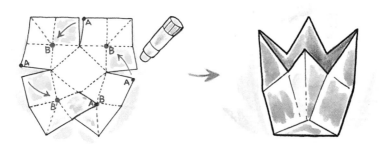

13 將 A 點黏向 B 點，兩紙交疊黏貼。

輕　靈　修

在兩眉之間，描繪身心覺受

當完成一樣作品之後，不妨輕輕閉上眼睛休息。
調整呼吸直到自然順暢之後，開始在你的兩眼之
間（額頭往眉心深處的地方，也有人稱這裡是人
類的第三隻眼）描繪剛才完成的成品圖案。接下
來繼續保持呼吸，等到意象全都描繪完成，再把
腦中形成的那個圖像往下放到兩乳之間的心窩，
去感受身心有什麼覺受。也可以拿紙筆自由書寫，
或是找你的手做同好訴說、分享。

02
紙燈籠

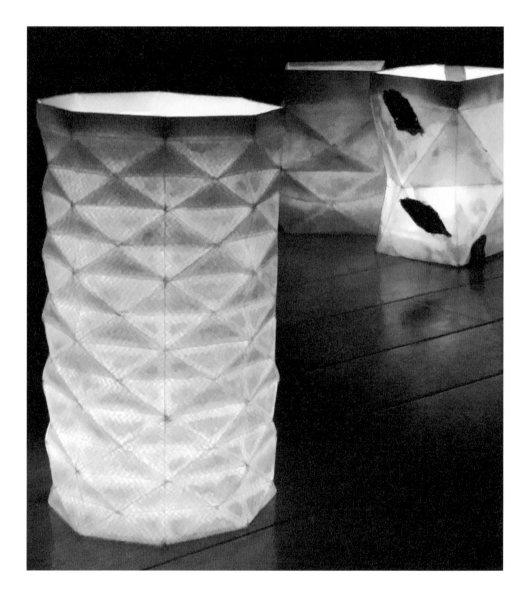

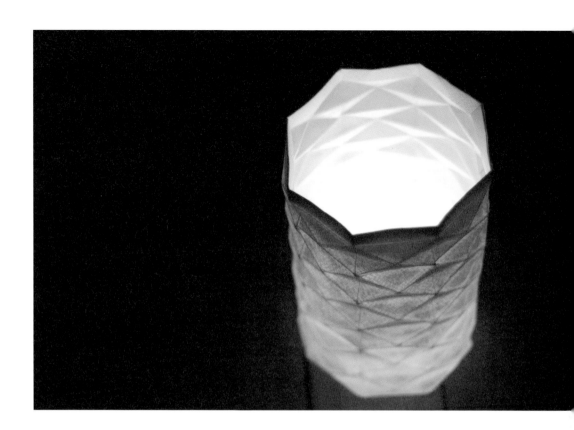

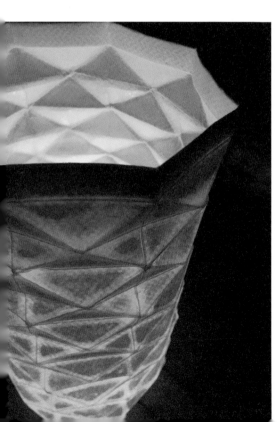

◎ 基本用具 & 材料

　　美工刀、鉛筆、尺、剪刀、日本水彩紙或圖畫紙、口紅膠、食用油、牙刷或刷筆。

◎ 作法 Step by step

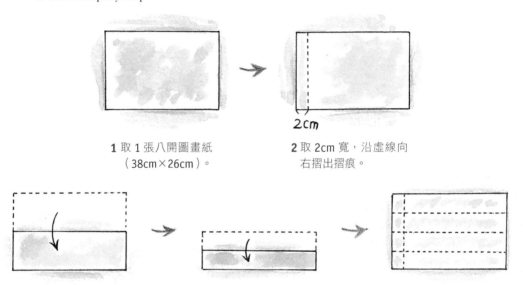

1 取 1 張八開圖畫紙
　　（38cm×26cm）。

2 取 2cm 寬，沿虛線向
　　右摺出摺痕。

3 沿虛線向下對摺，再向下對摺後打開，形成四等分摺痕。

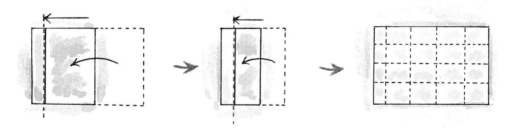

4 沿虛線向左對摺，再向左對摺後打開，形成十六等分摺痕。

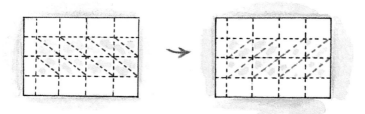

5 沿紅色虛線用鉛筆畫出
右斜線。

6 沿藍色虛線用鉛筆出左
斜線。

7 使用美工刀背沿虛線
刻畫較深的痕跡。

8 中間 8 格出現「╳」的紋
路，並依此摺出摺痕。

9 按紅色虛線取三等分
摺痕。

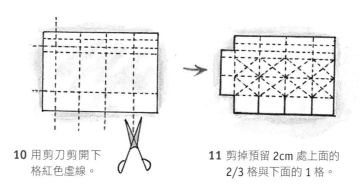

10 用剪刀剪開下
格紅色虛線。

11 剪掉預留 2cm 處上面的
2/3 格與下面的 1 格。

12 沿虛線向下摺，再向下摺。

13 側邊黃色區域上口
紅膠，黏合重疊處。

14 底部黃色區域，按 D → C → B → A
層疊黏合。

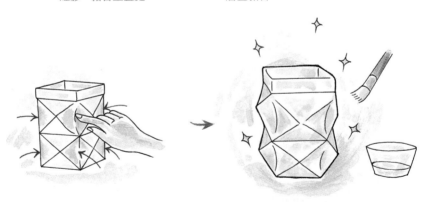

15 用手指向下按壓四邊柱側的菱形紋。

16 上油，增加紙的透光感。

拉開我們的心胸─腹腔 & 胸腔運動

為自己訂下一個專注投入工作與全心放鬆休息的間隔時間，大方拉開你的心胸與曲坐已久的小腹，好好感覺你活在這當下，你正在呼吸這件事。感受身體與你同在，如此簡單的時刻就是美好的恩典。

1. 穩定坐好在兩邊坐骨上，腿與肩同寬。吸氣，骨盆緩緩前傾，腹腔與胸腔往上拉提，頭輕輕向後仰，肩膀全然放鬆，手垂放於軀幹兩側。吐氣，骨盆緩緩後傾，下巴優雅貼近鎖骨，雙手扶膝，背部肌肉放鬆。
2. 來回 5 ～ 7 次後身體回正，平順呼吸。
3. 重複 1 ～ 2 步驟 2 ～ 3 回合。
 （動作設計＿黃芷若）

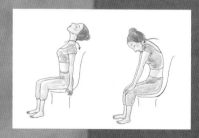

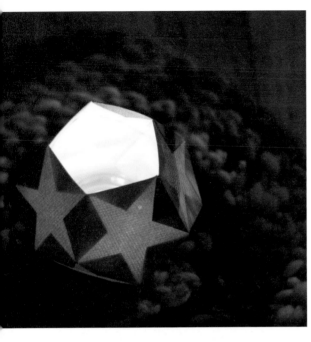

03
十二面體星星燈

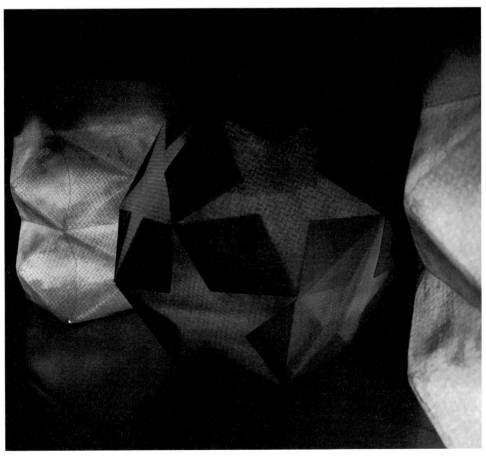

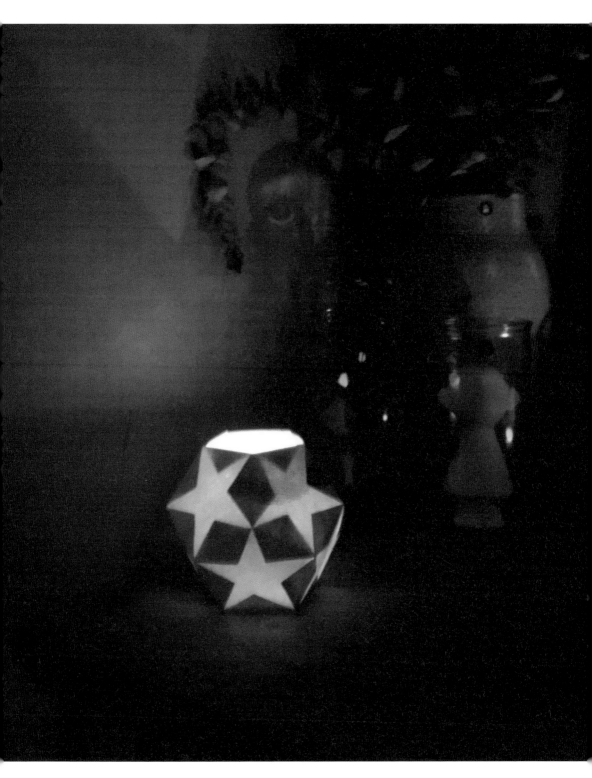

◎ 基本用具 & 材料

美工刀、尺、剪刀、日本水彩紙或圖畫紙、口紅膠、食用油、牙刷或刷筆。

◎ 作法 Step by step

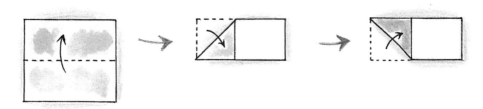

1 取 1 張 八 開 圖 畫 紙（38cm×26cm），裁取 26cm×26cm的正方形，往上對摺成長方形。

2 向下摺成三角形後打開，形成「╱」摺痕。

3 往上摺成三角形到對齊「│」摺痕後打開，形成「╳」摺痕。

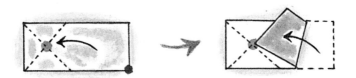

4 從紅點內摺到「╳」摺痕中心的藍點。

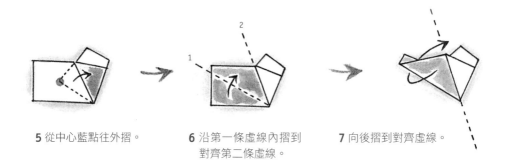

5 從中心藍點往外摺。

6 沿第一條虛線內摺到對齊第二條虛線。

7 向後摺到對齊虛線。

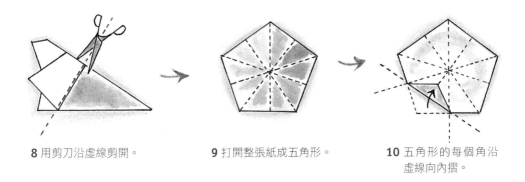

8 用剪刀沿虛線剪開。　　　　**9** 打開整張紙成五角形。　　　　**10** 五角形的每個角沿
　　　　　　　　　　　　　　　　　　　　　　　　　　　　　　　　　　　　　　　虛線向內摺。

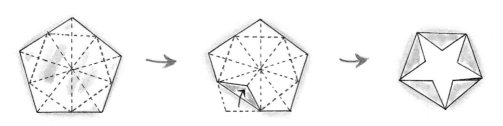

11 打開五角形，形成
　　「／」摺痕。

12 沿紅虛線向內摺，出現五角形星星。

13 在藍星 a、紅星 b 黃色區域上口紅膠，
　　重疊黏合。

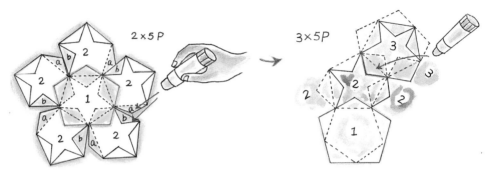

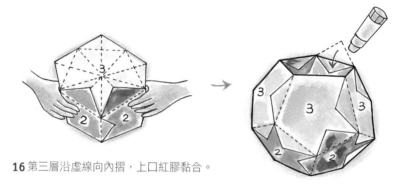

14 重複步驟 13，第一層 1 顆星，第二層 5 顆星，在 a、b 黃色區域上口紅膠，重疊黏合。

15 在黃色區域上口紅膠，重疊黏合出第三層。

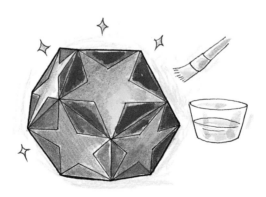

16 第三層沿虛線向內摺，上口紅膠黏合。

17 上油，增加紙的透光感。

輕 靈 修

明晰自己內在需求，手巧則心靈

在〈光〉這個單元裡，雙手仍是創作的關鍵。雙眼像是稱職的監工，尋找線與線之間的脈絡，用雙手將這些脈絡壓摺出紋路，讓原是平面的紙片經由線的交叉摺紋，堆疊出有高有低、有凸有凹的立體面貌。

最後在立體燈內點上燭光，光不僅有明亮，在本質上我們導入「火」元素，傳遞出來的溫、熱度從皮膚到內心，仔細嗅聞還可以感受空氣微量氣息的變化，試著去體會眼、耳、鼻、舌、身、意⋯⋯每一個感官與意識相互交流與回饋，盡量試著不讓腦凌駕感官意識做出評價，僅單純的讓這些覺知流向你，這樣就夠了！

身心是整體的，感官當中一個小小的異常現象，都可能是你身心整體覺醒中的微顯像。試著讓手做成為認識自己的媒介，讓你更加關注全身感官覺醒。視覺力量來自透徹明晰自己內在需求；觸覺透過雙手的靈敏度而甦醒。

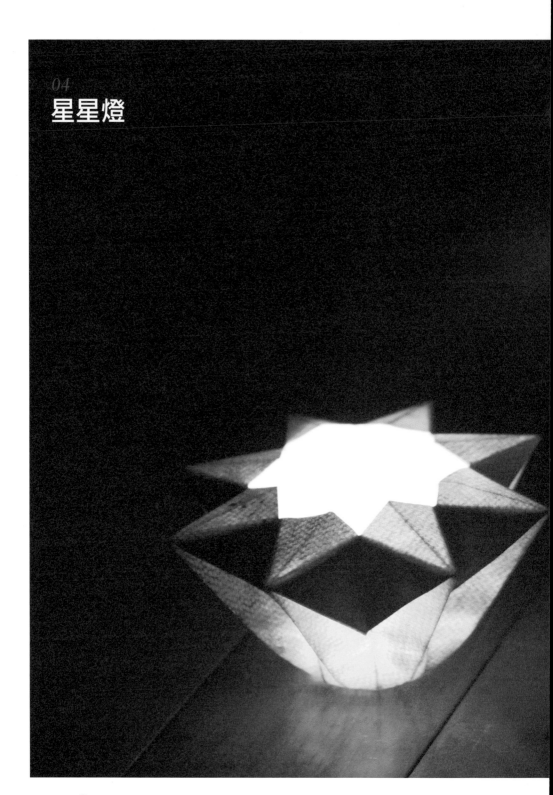

04
星星燈

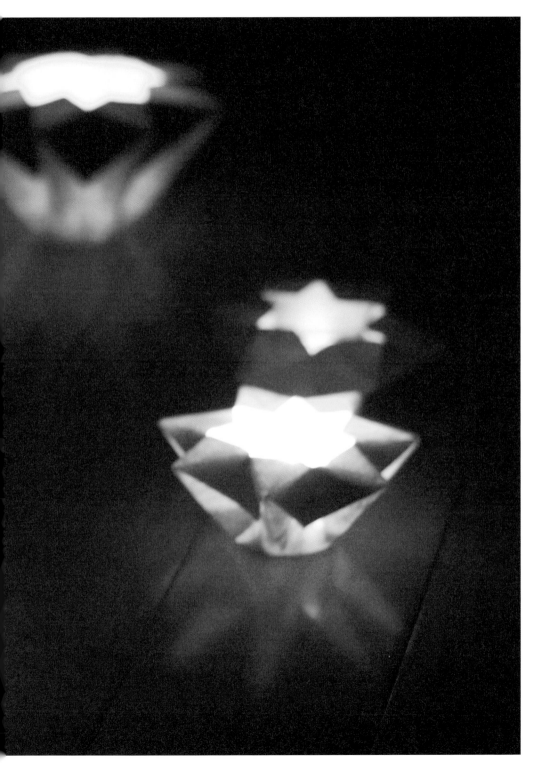

◎ 基本用具 & 材料

　　美工刀、尺、剪刀、日本水彩紙或圖畫紙、口紅膠、食用油、牙刷或軟毛刷筆。

◎ 作法 Step by step

1 取 1 張八開圖畫紙（38cm×26cm）裁取 26cm×26cm 的正方形。沿虛線向下對
　　摺後打開，形成「一」摺痕。

2 沿虛線向左對摺後打開，形成「十」字摺痕。

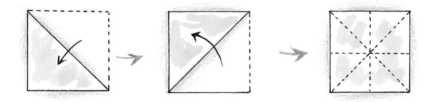

3 沿虛線向左下摺成三角形，再沿虛線往左上摺，摺成
　　三角形後打開，形成「米」字摺痕。

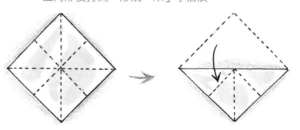

4 45°向右轉成菱形。　　　　　**5** 向下摺成三角形。

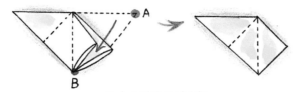

6 由 A 點往 B 點內摺。

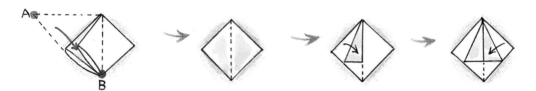

7 另一角也由 A 點往 B 點內摺。

8 上半部左往中線內摺，上半部右往中線內摺。

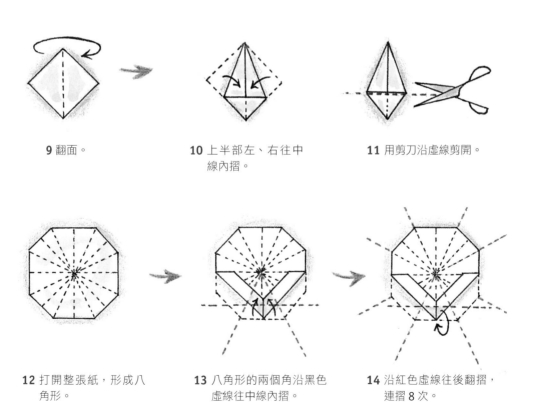

9 翻面。

10 上半部左、右往中線內摺。

11 用剪刀沿虛線剪開。

12 打開整張紙，形成八角形。

13 八角形的兩個角沿黑色虛線往中線內摺。

14 沿紅色虛線往後翻摺，連摺 8 次。

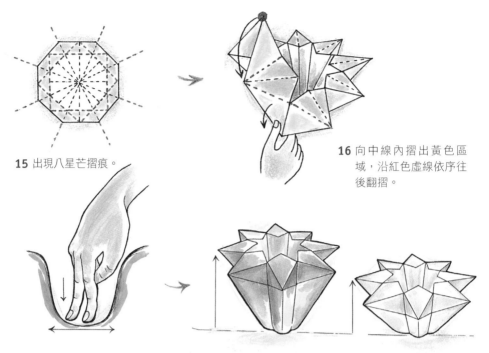

15 出現八星芒摺痕。

16 向中線內摺出黃色區
域，沿紅色虛線依序往
後翻摺。

17 用指尖按壓紙燈內
底，調整燈的高度。

18 底部面積小，燈座高；底部面積大，則
燈座矮。

19 上油，增加紙的透光感。

───── 輕　靈　修 ─────

動動眼球向內觀看，省思你和物之間的關係

所有的手做都相當依賴視覺，我們很容易長期近距離使用眼睛，
缺乏休息與望遠調節，加上現代人以視覺聲光影像為主的生活習
慣，使得眼睛疾病叢生並提前退化。

讓我們改變使用眼睛的方式，跳脫過度操勞眼睛的習性吧！儘量
在白天進行手做，並且每隔 50 分鐘休息 10 分鐘，練習好好與
身體共處，讓沉浸在手做樂趣中的生涯可長可久。

1. 端坐（請見 P.014 第一個示範動作），頭不偏不倚置中，眼球
 轉至眼窩下方，定住。
2. 閉著眼睛，感覺眼神向下看，眼皮保持穩定不顫抖，維持最少
 30 秒到 1 分鐘。
3. 眼神向下看一段時間後瞬間放鬆，感受這放鬆，讓眼球自然停
 留在眼眶下方，向內觀望。

眼球停在眼睛下方，這個動作可以讓心靈進入一種內觀安靜的狀
態，安靜的與身心同在，降低我們在手做時可能產生的念頭──
「我做得不知好不好？」、「做出來的東西到底有何用處？」、「希
望獲得大家的稱讚，我一定要做得很美！」……轉而單純的投入
專注及手創的喜悅中。

這個內觀可以協助發掘你和物之間的關係，是一種既在其中，又
不在其中的狀態，如此，身心才得以放空、放鬆。

（動作設計＿陳玉秀《身心量覺的迴路》）

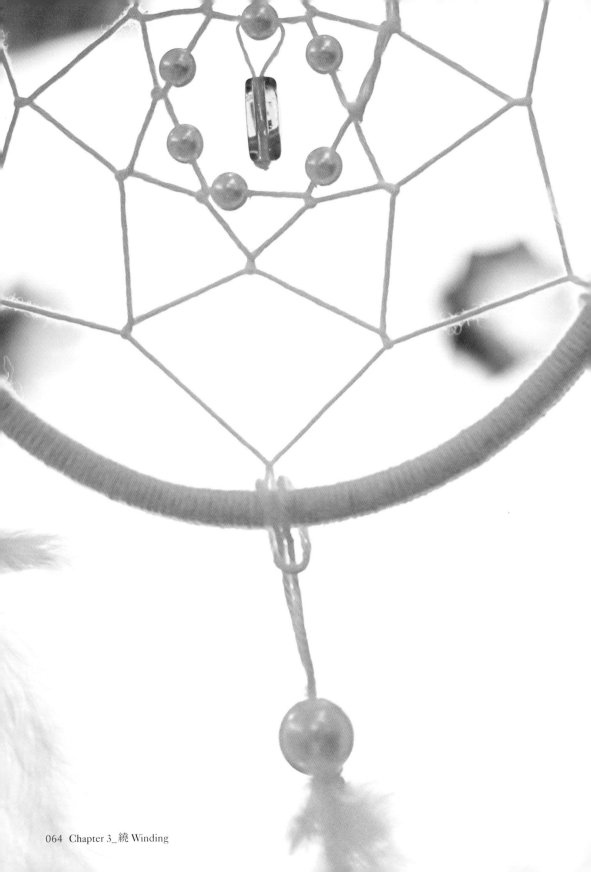

Chapter 3

繞
Winding

圓滿是一種修練出來的心境

〈繞〉這一章節，

是一門看得見、摸得著的立體纏繞，

其中色彩隨人隨心恣意轉換，

就算是隨機的缺失或偶發的失誤都不會是最後的結果。

人生本就有起有落、有好有壞，

寬心接納自己的全部面向，

才能時時保持最佳的狀態。

圓，原本就是一個需要付出行動、

鼓足勇氣直探內在意識的過程。

沒有一蹴可幾的圓，

圓滿是一種修練出來的心境，

也是我們與生俱來，早已內建的原廠設定。

圓與繞 Winding Around

自始至終都是圓滿

澎澎球地毯 P.068

神之眼 P.076　捕夢網 P.082

在大自然的場域裡，很容易發現圓與球體，像是宇宙中的地球、太陽、月亮……，蔬果類的蘋果、蕃茄、葡萄……，然而在我們可以看得見的這些自然物中，卻幾乎沒有絕對的球體。我們居住的地球雖然是圓的，但也不是完美無缺的渾圓；一顆蘋果也是圓的，可也不是一個絕對球體的存在。

我們可以意識到絕對的圓形和球體，本來就不是一件那麼理所當然的存在。在進行手做時，可以將目標設定在如何導成一個圓。將一個原來不成形的物件，慢慢練習透過手均衡施展的力道，柔軟且融入耐心，以持續運作的意志，促使圓逐步成形。

放下複雜的技法與思緒，起點只是一個勁的繞，在旋轉裡保持一種定速或培養出一個習慣，不論是前進（順時針）或後退（逆時針），有時平靜同行，有時交集堆疊，抑或是頭尾相合，一段工作到了結束之處，就是圓（滿）。

01
澎澎球地毯

❝ 將不同顏色、不同大小的澎澎球累積到達一定數量,澎澎球的群聚效應
會把毛茸茸與柔軟的感受發揮到極致,然後把這群可愛的小傢伙們,全
都縫在止滑墊上,渾圓澎鬆的球體集結,呈現既唯美又軟撲撲的甜美風。 **❞**

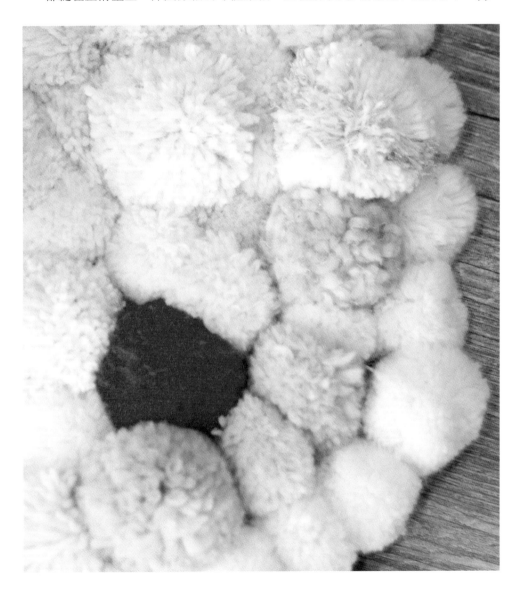

紙板製球器製作

◎ 基本用具 & 材料

　　瓦楞紙板、尺、筆、剪刀、毛線。

◎ 作法 Step by step

1 取一片正方形瓦楞紙板，對分畫線、剪開成兩片長方形紙板（紙板的長度＝毛線球直徑±0.5cm）。

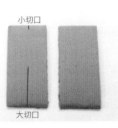

2 長方形紙板中間再對分割線，一端剪出不過半的大切口，另一端剪出一個小切口。

[Point]

製線器尺寸影響澎澎球的大小

想要做出毛茸茸的澎澎球，可以使用市面上現成的毛線製球器。使用衛生紙捲可做出直徑大的澎澎球；使用叉子則可做出迷你版的澎澎球；將線綁在兩隻椅腳中間，就可以一次做出很多的澎澎球。

基本上只要運用同樣的製作概念，抓穩球心的直徑，徒手也可以完成澎澎球。無論選擇哪種方法製球，只要拿捏好製線器的尺寸，自然可以掌控澎澎球完成後的大小。

單顆澎澎球製作

◎ 基本用具 & 材料

　瓦楞紙板製球器、剪刀、毛線。

◎ 作法 Step by step

1 取一條瓦楞紙板寬度 3 倍
　的毛線。

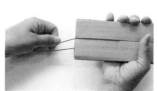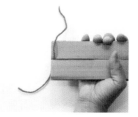

2 將毛線中心點卡進大切口處尾端，兩線往左包繞，固定於左端的小切口處。

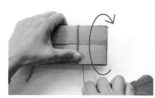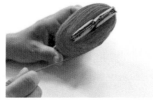

3 將毛線纏繞在步驟 2 的紙板上，直到紙板幾乎被包圍為止。

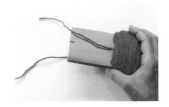

4 拆下左端切口處的線到線團
　上。

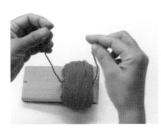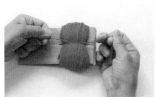

5 在線團上打結，將線團的中心牢固捆在一起。

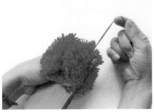

6 剪開毛線團的兩側。　　7 將毛線團從紙板上拉出，修整搓揉成圓。

多顆澎澎球製作

◎ 基本用具 & 材料

　四腳椅、剪刀、毛線、棉線。

◎ 作法 Step by step

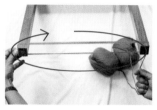

1 將四腳椅倒放。取雙線團團包繞在 2 隻椅腳上，線坨約 2cm 厚。

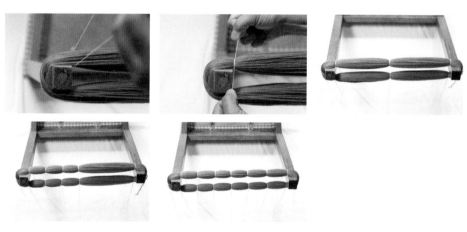

2 取較堅韌的棉線，一節一節將線坨束起打結（包括左右兩側）。

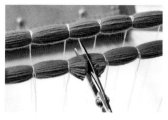 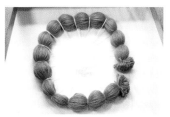

3 從結與結的中間剪開，移開椅腳。

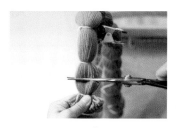 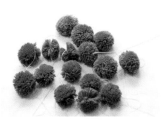

4 保持線團平整（可用夾子固定在椅腳），把其他結與結的中間剪
開，個別修整搓揉成圓。

澎澎球地毯製作

◎ 基本用具 & 材料

　多顆澎澎球、止滑墊、髮夾、剪刀。

◎ 作法 Step by step

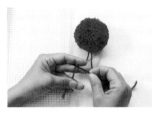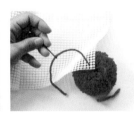

1 用髮夾代替針，夾住綁毛線團預留下來的線。

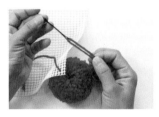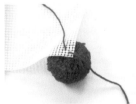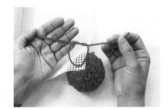

2 將另一條線穿過止滑墊的孔洞，兩線打結固定在止滑墊。重複步驟 1 ～ 2，將一顆顆澎澎球綁
　在止滑墊上。

3 裁去多餘的止滑墊、剪去線頭。

情緒如同澎澎球般，被層層包裹起來

製作一顆有多種顏色的澎澎球時，最後呈現的顏色會與繞線的順序正好相反，外由內推疊，內由外包裹。愈接近球心的顏色是先繞上的，靠近球外圍的顏色總是最後才包覆上，這有時和我們面對內在的情緒狀態十分接近。

深層的情緒像是澎澎球般被層層包裹起來，外顯的態度經過社會化的歷練、各式價值觀的框量，衍生出個人訂定自我的標準與要求，多項綜合對外的關注，反而很容易失去與內心對話的機會。

這時不妨在不看顏色的狀況下，試著用任意抽取的方式來抽選毛線，將直覺交還給身體的末稍來決定。有點半強迫式的要求自己，無論如何都得放下腦袋的判斷，更不需要在意每個顏色所代表的意思，只需要感受自己與最後搭配出來的總體感覺，用一種新奇又伴隨著遊戲的態度調整觀看自己的角度。

02
神之眼

> 我曾經在分享神之眼編織時，告訴同來手聚者一個小訣竅，一邊拿著毛線按著逆時針方向規律的重複旋繞，心裡一邊唸著：「繞向我自己……」基本上就能順暢的完成神之眼。一旦相信自己的直覺來編造神之眼，無論是配色組合到線條交織都會隨著編造者的思維流動，成為顯現個人內心世界的原始照片。
>
> 還有朋友把神之眼編得快跟風箏一樣大，結果她的孩子直接把這個大神之眼拿去當盾牌玩遊戲。孩子很直覺的知道，神之眼如同一面盾牌，可以用來守護自己。

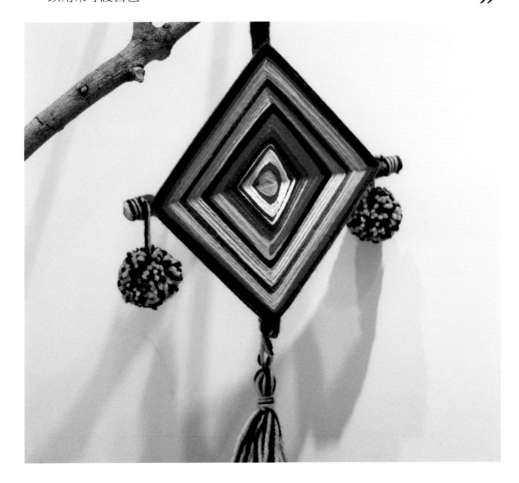

◎ 基本用具 & 材料

　　至少 1 ～ 2 種以上顏色的毛線、2 根樹枝或 1 雙免洗筷、剪刀、白膠。

◎ 作法 Step by step

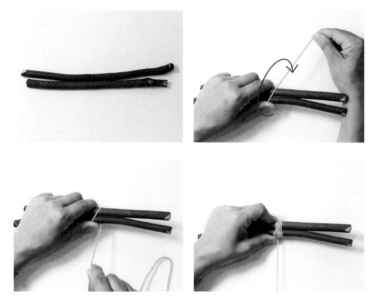

1 2 根棍子併攏，拿 1 條線把 2 根棍子用線以旋繞的方式包繞在一起，
繞線寬約 1cm。

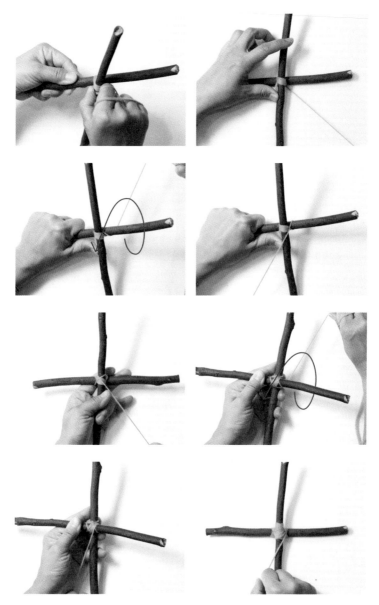

2 將棍子左右撐開呈十字狀。以逆時針方向,將毛線纏繞棍棒 1 次後,
逆時針轉動棍棒(一直維持在 12 點鐘方向),再將毛線包繞下 1 根棍
棒 1 次,重複此動作,直到十字中間纏繞出如同鑽石形狀的中心。

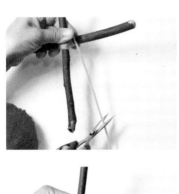

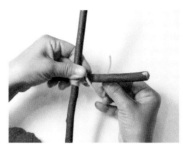

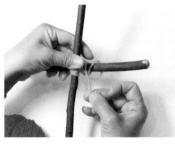

3 剪掉毛線並預留約 10cm 的線尾，
繫 1 個簡單的結。

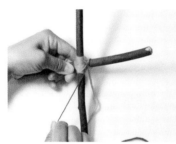

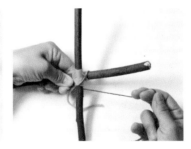

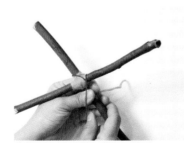

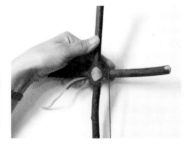

4 和步驟 2 作法相同，換繞另一顏色的毛線，每根棍棒依序逆時針纏繞 1
次。每色纏繞的寬度，可依自己的直覺來決定。繞至想要的寬度後，再
換另一顏色的線。

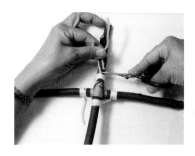

5 把天眼翻至背面，之前色線的線尾，會被後來的毛線包覆起來，剪掉服貼在棍棒上的餘線。

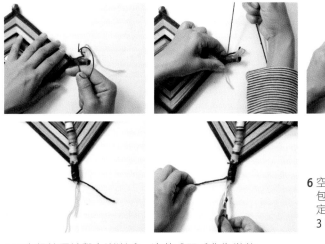

6 空白的棍棒末端，可用毛線包繞裝飾，打結後用白膠固定。以相同的作法包裹另外3根棍棒。

＊可在棍棒尾端繫上澎澎球、流蘇或羽毛作為裝飾。

[Point]
神之眼（God's eye / Ojo de Dios）

源於中南美洲的傳統編織工藝。在墨西哥當地，父親會為家中剛出生的孩子，用紗線在柳枝上纏繞幾圈，編織出中心的眼睛，隨著孩子的歲數增長，每年再繞織眼睛添加圈數，繞上祝福與平安守護的願望，直到孩子五歲即告完成。這些美麗的織造，也經常使用在空間的裝飾上，透過這些作品傳遞大自然的愛與療癒力，吸引幸運與和諧來到所處的場域。

呼喚頑皮的內在小孩，一起來放鬆吧！

不自覺久坐，或是肩頸僵硬，大都是因為在持續工作過程中，常常處於一種「吸入」的狀態，你一直往身體和心裡加東西，想想深呼吸時的吸入，就是這種感覺。這時可以試試口腔放鬆的練習：經由獅子般的吼叫聲，並強力撐開十指，將原來一直「吸入」的狀態透過聲、視、意放射出去，轉為「呼出」，藉此放鬆身體，以達到全身性的平衡。

這是一個充滿逗趣表情和聲音的表現，練習時千萬別怕羞，好好與頑皮的內在小孩一起放鬆！

1. 坐在椅子邊緣，放鬆，雙腿與臀同寬，腳底
 輕鬆向地板扎根，雙手輕放在大腿上。
2. 緩緩吸氣，感覺空氣充滿口腔、腹腔與胸
 腔，肩膀放鬆下沉。
3. 吐氣，發出如獅子吼聲，舌頭放鬆吐出，
 眼睛看向眉心，手掌推向大腿，十指撐開。
 重複 5 回合。

（動作設計＿黃芷若）

03
捕夢網

" 捕夢網（Dream Catcher）原是北美原住民的的古老工藝，人們取材於自然界中的植物編織成環，環中則仿型於蜘蛛網的編織，用植物纖維或牛筋羅織成網，並在網上綴以玉石或貝殼打磨成的珠子，外環繫上與神靈最接近的羽毛。製作完成之後將其懸掛在居家空間中，具有促使美夢成真、惡夢避散的幸運象徵與祝福。 **"**

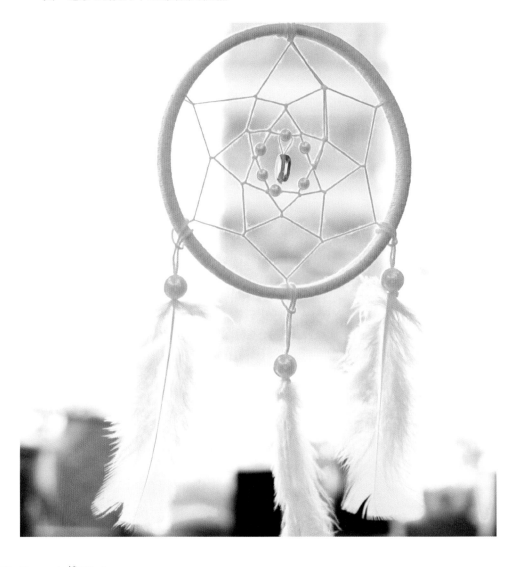

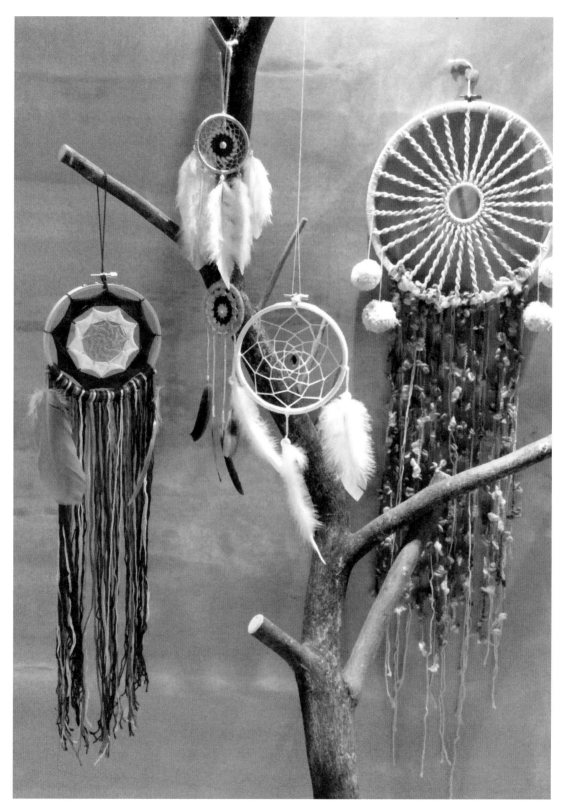

捕夢網裹繞示範

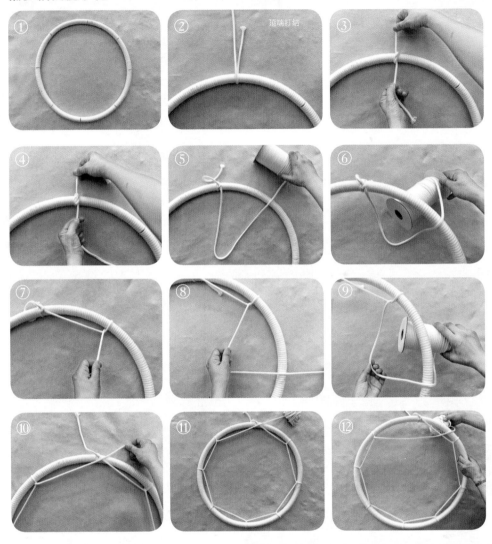

頂端打結

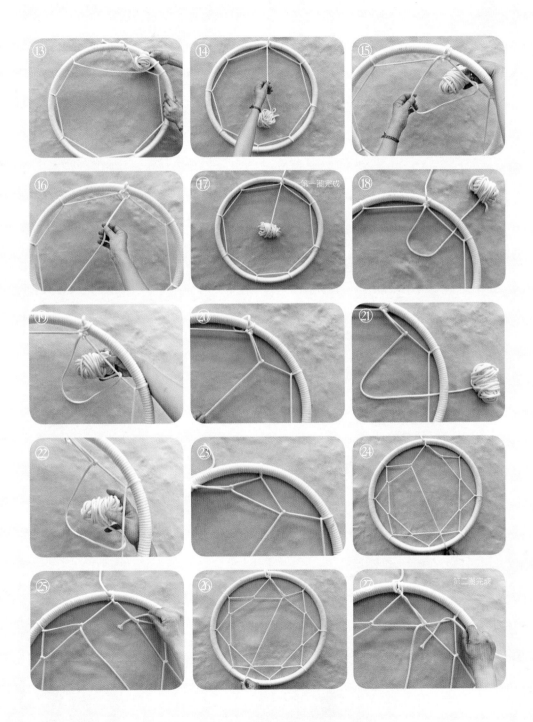

第一圈完成

第二圈完成

◎ 基本用具 & 材料

　　5 吋木製繡框、棉線（夏紗）、剪刀、雙面膠、針、線、髮夾、珠子、羽毛。

◎ 作法 Step by step

外箍包繞

1 在繡框的外箍貼上雙面膠，撕去白色部分，黏上棉線。線頭預留 2cm 放在邊緣，開始包覆旋繞，並將線頭一併包入。

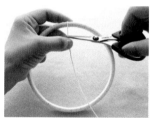

2 繞完整個框後將線收至框的內緣，剪掉多餘的線頭，將修剪處抹上白膠，把線與線的縫隙平整接合，待乾（或使用吹風機直接吹乾）。

內框裹繞

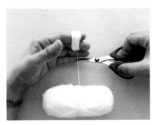

1 食指中指併攏，將線繞在上面 30 圈，取 1 綑線。

2 使用圓框的直徑，用線平均取出捕夢網繞線的 6 個點，略將箍架的線用指甲推開做記號。

3 在頂端，打 1 個緊實的結。

4 線由前往後裹繞外箍，由下方穿過圈洞，將其拉緊固定在記號點。

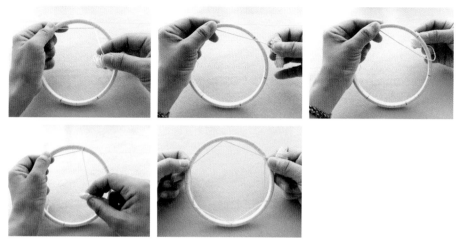

5 同步驟 4，在另 5 個箍架上記號點裏繞穿出。

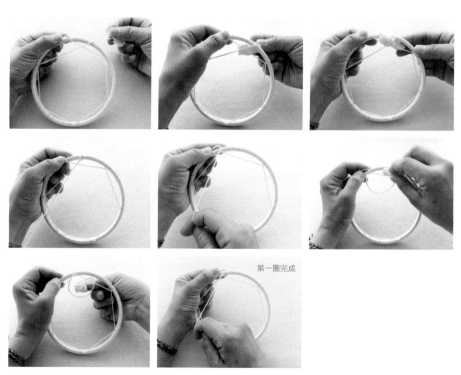

第一圈完成

6 回到最初頭尾相合的部分，繞圈 2 次。第一次裏繞穿出接合頭尾的記號點，第二次的裏繞
穿出幫助網型固定。

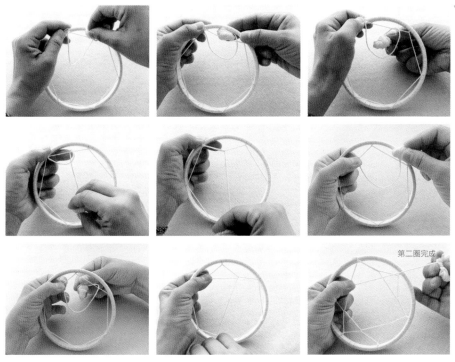

7 接下來在已建立的內框六角形，取邊長的中間開始第二圈的裹繞穿出，依序完成六邊的裹
　繞穿出。頭尾相合的部分，繞圈 2 次。

六邊串珠

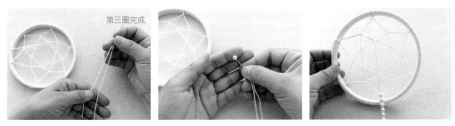

1 繞完第三圈，用針預先串上 6 顆珠子。

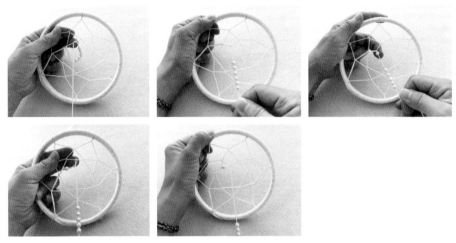

2 進行第四圈的裏繞穿出，並推入 1 顆珠子，依序完成六邊的裏繞穿出及入珠。

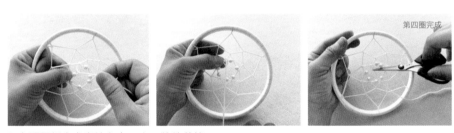

第四圈完成

3 在頭尾相合處裏繞穿出 2 次，將線剪掉。

中央吊珠

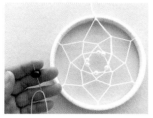 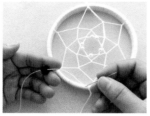 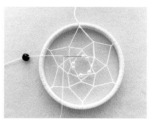

1 拿針線穿過欲擺放在中間的串珠飾品。

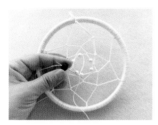 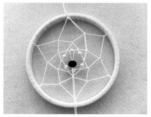 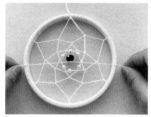

2 再將套上串珠飾品的線，穿掛在白色的珠子上面，最後再串過中間的串珠飾品。

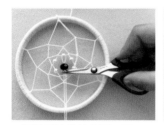 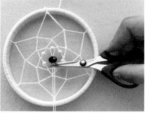 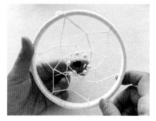

3 調整至適當的位置，打 2 ～ 3 次結，剪掉多餘的線頭。

繫上羽毛

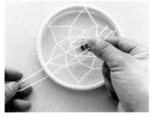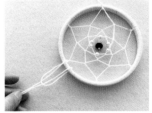

1 取框架直徑 2 倍的線 3 條。將線對摺穿過箍架,再套入圈中。（詳見 P.098「雀頭結」作法）

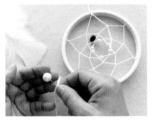

2 將白色的珠子穿針套入線中。

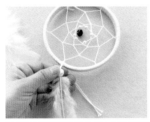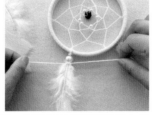

3 取 1 根羽毛插入珠子的孔洞中,滑動珠子直到可以完全扣緊羽毛的翎管為止。

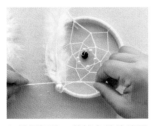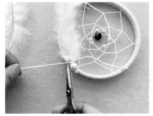

4 線尾打結,剪掉多餘的線頭。依序完成羽毛的吊掛動作。

與挫敗共處的練習

從小所受的美術或美勞教育，讓我們很容易就把自己歸類為手笨的人。我們可以不需要這麼快的就先認定自己不行，或是在未動手前就先讓排山倒海而來的自我評價給淹沒。這裡提供 6 個與挫敗共處的練習，透過這些對自己的提問，陪伴遇到挫敗時的你，不以批評的態度如實接納當下，給予自己滿滿的愛與包容。

1. 我花了多少時間嘗試？（時間衡量的部分請以個人為基準，務必放下與他人對照。）
2. 我實際試了多少方法而達陣？（可以拿筆隨意手寫下來）
3. 我與挫敗相遇時的情緒狀態是什麼？（例如：著急？憤怒？生氣？哀嚎？……）
4. 我和這些情緒會找出共處之道後再繼續，還是一路拎著這些情緒完成？（例如：埋頭苦幹天無絕人之路？找人幫忙，克服獨自面對的困境？不想管了先擱著休息一下？不顧一切的急忙完成？……）
5. 下次與挫敗再相遇時，是否可以承諾自己，會分出一些心力，真心關注自己的情緒反應？
6. 再次與挫折面對面，我可以選擇，是要繼續重複之前的情緒模式，還是可以創練出不同於以往的？（例如：積極主動？不想面對？打退堂鼓？再試試看？……）

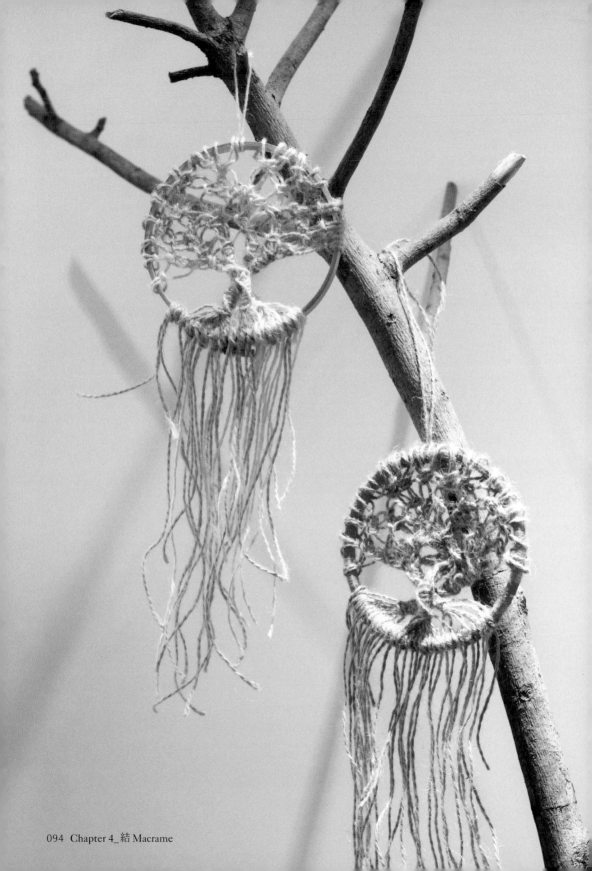

Chapter 4

結

Macrame

讓我們編個結，看看能解開什麼結？

綜觀生活中那些「記得」或「記不得」的大大小小、

瑣瑣碎碎、密密麻麻……可能是雜事，

抑或是影響情緒的枝枝節節，

都會成為寫在身體、埋入心裡記憶的結。

在這一章，讓我們以繩結為介質，

複習遠古初民最早的記事方式，

將這些生命中別具意義的過往經歷，用雙手結下繩結。

串起這些結，

為生命裡每個值得被識得、被看見的吉光片羽，

感謝它們出現，

斷捨離人生不再需要的荷重。

無條件循環 Do-Loop

在迴圈中重生，不斷更新自己

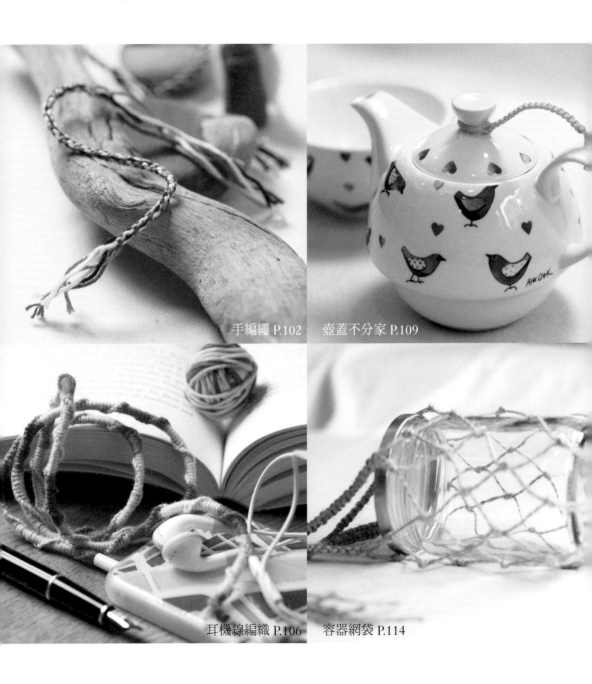

手編繩 P.102　　壺蓋不分家 P.109

耳機線編織 P.106　　容器網袋 P.114

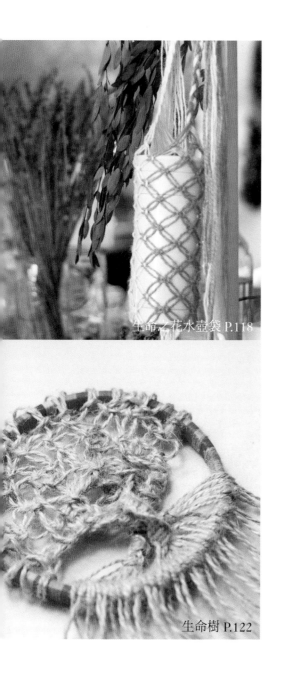

生命之花水壺袋 P.118

生命樹 P.122

任何學習難免都會經歷不知所措的撞牆期，如何在過程中享受當下的愉快，而非用好、不好（二元化思維）的評價去干擾我們的心境，一步步經由動手做，實在感受當下，再慢慢將過程中的體悟帶入生活日常。

回到這一生，每每都有或新或舊的人事物，與我們的生命交會，很多像是走馬看花來去匆匆，很多卻足以產生長遠的影響。也許在交會的當時未能立刻領略或深刻感受「當下片刻」的點點滴滴。事隔多年，才發現這些看似繞路的學習歷程，無非都是為了尋找更適合自己的路徑而舖陳著。

單純重複同樣的步驟與動作，驅動雙手結出一個作品。當完成的那一刻，最佳的酬賞就是眼前的成果，身體雖疲累卻掩不住滿足喜悅。在看似單調、不斷重複的迴圈中，在起點開心享受，在終止時自在放下。

Point Lesson 01

雀頭結

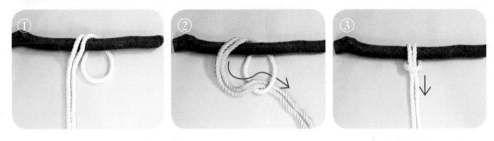

Point Lesson 02

單結

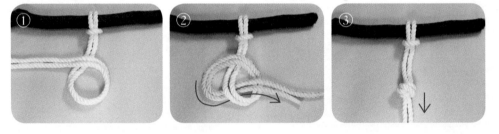

Point Lesson 03
雙向平結

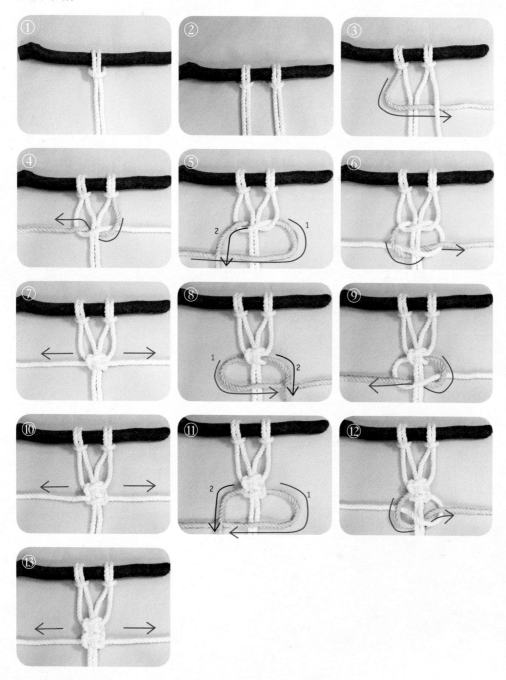

單向平結

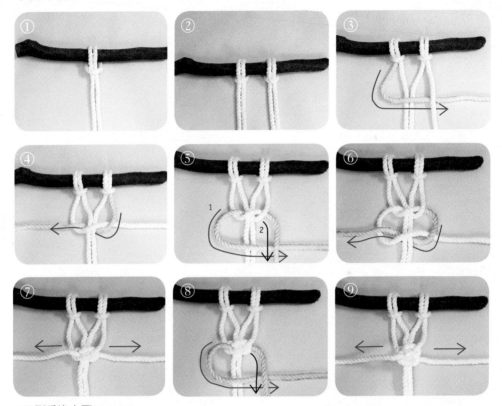

* 不斷重複步驟 3 ～ 6。

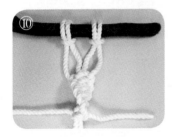

麻花辮

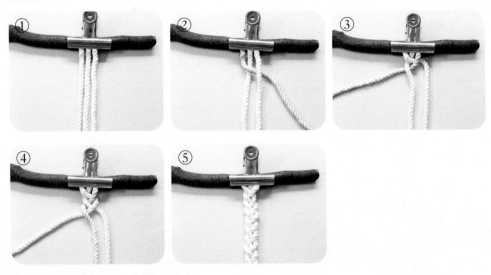

跨二取右（編繩工具製作詳見 P.103）

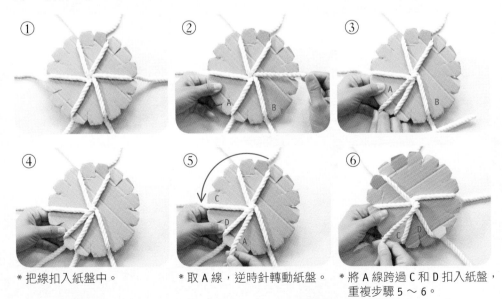

* 把線扣入紙盤中。

* 取 A 線，逆時針轉動紙盤。

* 將 A 線跨過 C 和 D 扣入紙盤，
　重複步驟 5 ～ 6。

01
手編繩

66 當我還是學生時，同學之間流行編織幸運繩遊戲，傳說戴上幸運繩之前許下心願，等到繩子自然斷離那一天，願望就會實現。手編繩除了是幸運繩，也可作為自己的守護繩。把每一條線繩的交集當作生命中每一個遇見，逐步編織成一條「承載」生命片段的故事線，再將這條如同生命歷史縮編的線繩繫在腕上，無非是註解人生風景最美麗的配件。 99

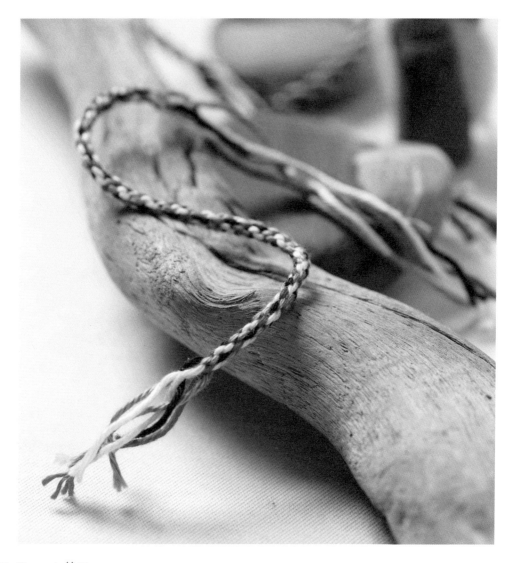

編繩工具製作

◎ 基本用具 & 材料

　　瓦楞紙板、廢棄光碟片（或圓規）、尺、筆、剪刀。

◎ 作法 Step by step

1 在瓦楞紙板畫出一個直徑 12 ～ 13cm 的圓（可先用光碟描繪）。

2 將圓周平均分為十六等分，朝圓心方向剪出 2.5cm 的線性切口。

3 延著圓周的切口，剪出邊長 0.5 ～ 0.8cm 的倒三角形。

4 在圓心的地方，戳出約 0.5cm 的小洞。

編繩製作

◎ 基本用具 & 材料

　棉線（夏紗）或繡線、毛線、剪刀、白膠。

◎ 作法 Step by step（詳見 P.101「跨二取右」作法）

 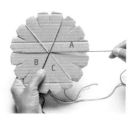 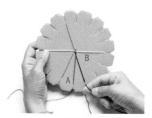

1 取線長約 40 ～ 45cm，共 6 條，將 6 條線束好打結。

2 束線的結塞入圓心。

3 將每條線平均掛入圓盤的切口。

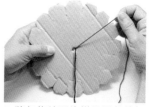

4 取 A 線，逆時針旋轉紙盤，將 A 線順時針跨 B、C 兩條線，扣除 B 線旁的切口，固定在紙板上。

5 取 B 線，重複跨過 2 條線，扣入紙板空隙，再取右線，重複編結。

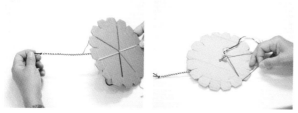

6 輕輕的將毛線條從紙板上拉出來，線尾修整搓揉密合。

────── 輕 靈 修 ──────

做錯了嗎？回到當下，再來一次就好！

雙眼凝視編繩的路徑與順序，心中配合默數「跨二取右」的口訣，順應著單調、重複、無限迴圈的繞結。如果在這樣固定的節奏中，手上的結繩卻不小心錯了位或產生失誤，表面上自己好像很專注投入，但思緒其實早已飄離這個編織的路徑，也就是說，在這個編織的過程中，你·已·經·分·心·了。

先把自己工作節奏調慢一些，慢下來後再觀察自己，你的腦袋是不是跑到其他地方去了？雖然以為自己在數數兒，但很有可能沒有專心數。觀察一下自己，心裡到底在著急或盤算什麼事，使你離開現下的原因是什麼。

02
耳機線編織

66 平結一直只打在同一邊會自然產生旋轉的效果，繩結的造型很接近 DNA 的雙螺旋結構，緊密的包覆、束緊再強力旋轉築構成結的樣態，同時也延伸出連結與羈絆的意涵。

在專注重複打結這個動作的當下，紛飛的思緒正透過手編，注入編造，進入這尚未成形的飾品中。有意識的在編結時，開始祈禱、祈願、念經、念佛……繩結會因為我們投擲的心念而被賦予新的力量與意義。 99

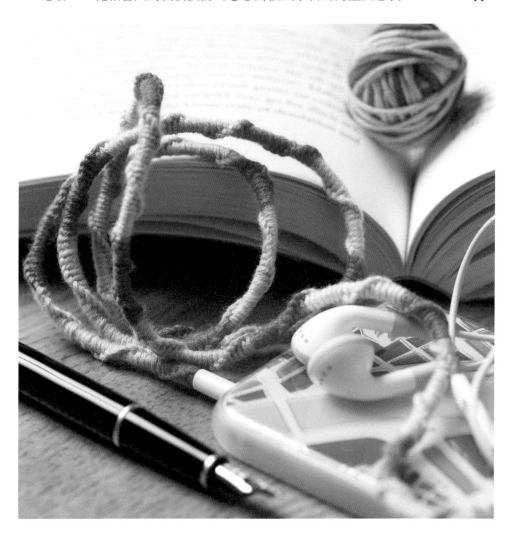

◎ 基本用具 & 材料

　棉線（夏紗）或繡線、毛線、剪刀、白膠、耳機線或電源線充電線。

◎ 作法 Step by step

1 從大綑線擷取 1 段線，大約　　**2** 以耳機線當作縱軸線，用棉
　繞成直徑 2cm 左右的線球。　　　　線打 1 個活結，拉緊。

3 與第一個結同方向，以耳機線為縱軸，線球經過耳機線上方，　**4** 起線頭藏入編繩中，編 1 段
　再壓在耳機線下的孔洞穿出（詳見 P.100「單向平結」作法），重複以　　固定之後，即可剪掉。
　上動作。

5 編至可以完整包覆耳機線即完成。結尾處再打 1 個結，剪掉多餘的線頭，將修剪處抹上白膠，
　把線與線的縫隙平整接合，待乾（或使用吹風機直接吹乾）。

[Point]
1條線就能擁抱繽紛色彩

想要編織的時候，希望有不同顏色的線交叉呈
現，在技術上卻不用一直換線接線，使用 1 綑
包含多種顏色並漸進切換顏色效果的段染線，
會是容易上手又貼合需求的選擇。

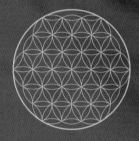

—— 輕 靈 修 ——

左右前後擺動頭，緩和肩頸與眼睛的負擔

手做的過程中，很容易讓身體僵硬、打不直或痠痛不好使。這個時候提醒自己起身走動，上個廁所，補充一些水分，跳脫過度專注與沉迷，休息一下。

1. 坐在椅子邊緣，雙手垂在大腿上。眼睛放鬆，自然呼吸。
2. 將頭部以均勻和緩的速度轉向左、右、回正再向後仰頭及向前低頭，最後回到正中央的位置。往後仰頭時以不增加肩頸負擔為宜，眼睛半張開看著鼻尖的方向。
3. 重複 3 ～ 5 次之後，將眼睛閉上休息約 1 分鐘再張開。

（動作設計＿黃芷若）

03
壺蓋不分家

❝ 結，也可以是一種平整的連繫。左一次，右一次，平衡進行，相互牽繫，
隱身繩結裡穩定的縱線中軸，如同支撐我們能夠直立而行的脊柱，平整
而平衡的繫上雙向平結，為骨幹包覆美麗的肌理，我們因此而能自由活
動，伸展四肢去完成自己想完成的事情。

互相依存的壺與蓋，密合時仍能存有移動的空隙，分開時各自獨立不能
離太遠也不需靠太近。連結壺與蓋的線繩，像是顯像的演繹人與人之間
的關係與羈絆，不疏離的彼此掛念、合作著。 **❞**

◎ 基本用具 & 材料

珠寶線、剪刀、打火機、茶壺。

◎ 作法 Step by step

1 取下約莫壺高 8 倍長的珠寶線。

2 把壺蓋放在離茶壺約 1 個壺高距離的地方。

3 將步驟 1 的線對摺。

4 把摺線掛在壺蓋上。

5 線尾兩端交叉繞進壺把，取約壺高的距離把線拉直扣住壺把。

6 再將線尾兩端交叉包繞壺蓋（中軸縱線完成）。

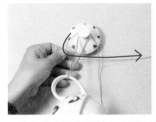 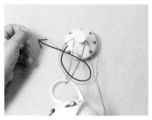 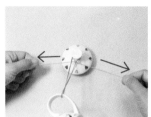

7 在中軸線下方打結，束緊壺蓋。

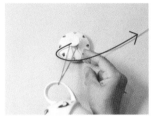

8 在中軸線上方打結，束緊壺蓋。

 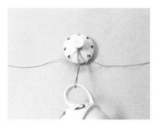

9 左端蹺壓在中軸縱線上，右端蹺壓左線上由中軸縱線下方穿過，鑽過左線預留的孔洞，拉緊繩子。（詳見 P.099「雙向平結」作法）

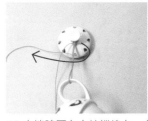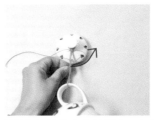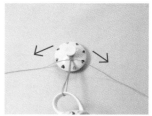

10 右端蹺壓在中軸縱線上，左端蹺壓右線上由中軸縱線下方穿過，鑽過右線預留的孔洞，拉緊繩子。

11 重複步驟 9 ～ 10，編完 1 個大略壺高的距離。

12 結尾時，留下 0.5 ～ 0.8cm 長的線尾，其餘剪去，再用打火機將修剪處稍微融烤收整。

設定簡單的目標，不吝給自己激勵

看似重複性的動作不僅只是重複，施作的手勁及肌肉鬆緊狀態，隨時都是浮動的。手做過程中，如果心裡出現不耐煩或進行不順的挫敗，不妨先停下來手來，試著退回去最初的原點，從簡單的 1 個打結開始，一步步看著自己完成這個簡單的結，試著給出自己「不急慢慢來」的練習機會，一定能找回讓自己舒服的節奏。

對於初踏入手做領域的人，最大的考驗是要熬過單調、重複的不耐煩，或是熬過在過程中一直不斷評估自己：「我一定要做得很棒、很好才是 OK 的！」在追求成績表現下，伴隨而來的可能是不斷自我否定，接著就乾脆直接放棄。

為自己簡單設定一個短淺的目的地，像是「今天編完 10cm 長的平結就好了」。讓目標明確且容易達成，以獲取成就感；或是建立一些心理回饋／酬賞，享受動手做的滿足快樂──「這是我親手做的耶！」、「唉唷！好漂亮，沒想到我也會做這個東西……」，延展這些正念，同步也提供我們繼續做下去的能量，讓我們更有興致回過頭再來面對這個單調、重複、無限迴圈的課題。

04
容器網袋

❝ 在開始這個作品之前，試著想像一個畫面：從我開始，與旁人的手互相牽起，然後結下了緣分。結緣就像點、線、面的群聚概念，我是線上的一個點，我與別人連結成一條線、築構成一個面，然後一層又一層在圓裡擴大成網，大家都是這片編織網中的一員，同時也是編織網的共同承載體。宇宙萬物皆為一體即是這樣的概念，網中的我們不但彼此是連結的，而且是張具有共時、共振性（指心靈與物質世界中有意義的巧合）的網絡。 ❞

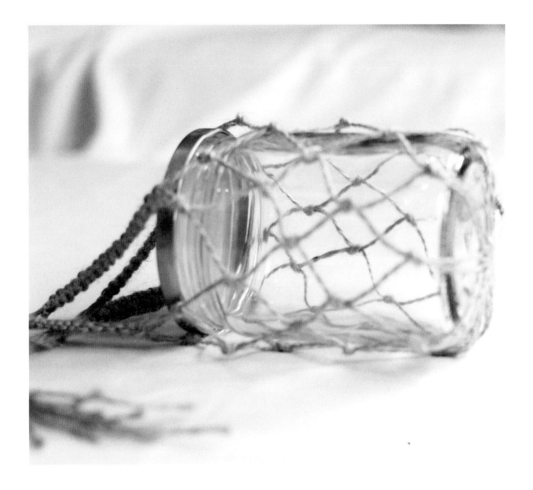

◎ 基本用具 & 材料

麻線、剪刀、白膠、可協助塑型的罐或鍋。

◎ 作法 Step by step

1 線長取容器的高度約 12
倍，裁剪 8 股線。

 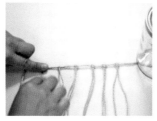

2 8 股線全部先對摺好，將第一股對摺好的線橫擺固定在桌上，
第二股對摺的線頭，先壓在第一股線下，以頭尾套穿的方式，
繫在第一股對摺的線上，套穿完 **7** 次。（詳見 P.098「雀頭結」作法）

 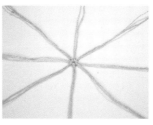

3 解開固定的第一股線，以頭
尾套穿的方式拉緊。（詳見
P.098「雀頭結」作法）

4 8 股線體呈放射狀攤開，在
圓心中放入欲包覆之容器，
作為結繩袋體尺寸與形狀的
依據。

 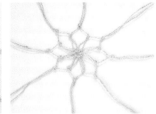

5 取第一股中右線，與第二股線中的左線打單結（詳見 P.098「單結」作法），打完 8 次結，即結完
　網袋的第一圈。

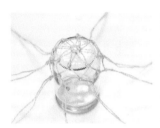 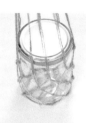

6 把網繩在倒扣在容器上，重複步驟 5，直到網袋可完整包覆
　容器，網袋主結構即完成。

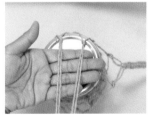 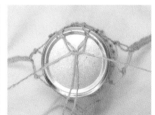 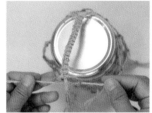

7 手把的部分可簡單打結束起，或是把 8 股線分股製成單提把或雙耳提把，依功能與承重使
　用各式平結編織。（詳見 P.099「雙向平結」作法）

8 結繩的起頭或結尾處，可先打結，剪掉多餘的線頭，再將修剪處抹上白膠，把線與線的縫
　隙平整接合，待乾（或使用吹風機直接吹乾）。

輕 靈 修

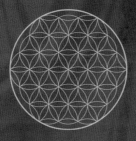

謝謝你們，親愛的雙手

一邊打結、一邊串連的連續工作中，一直重複同樣步驟與動作時，很可能會進入兩種極端狀態：一種是在重複中感到非常無聊和不耐煩，覺得自己好像再也無法繼續做下去了；另外一種則是在重複單調的過程中，陷入極度專注完全無法停下來。

不耐煩不想繼續也好、陷入 無法自拔停不下來也好，請先想像有一條線位於我們的頭頂正上方，隨著線往上提起，輕輕的拉直原來已經曲腰背駝的脊柱，持續幾分鐘專注在吐氣與吸氣這兩個動作，有氧的吸納會讓已經開始僵化的心情與身體重新開始活絡起來。

最後請誠心對自己的雙手致上最大的謝意，感謝雙手為我們落實了腦中思維的一切。學著體恤身體的第一線工作者──雙手，化主動操用為感謝疼惜，讓使用這個身軀的我們與身體殿堂結締更良好的互動連結。

生命之花水壺袋

❝ 生命之花水壺袋和容器網袋的概念是一樣的，只是結繩的方式由兩兩打
結改成雙向平結。平穩的節奏中與同伴以不同的舞步互動連結，在彼此
預留伸展的距離中，共舞出充滿質地的圓弧，如同生命之花圖樣的繩袋。 ❞

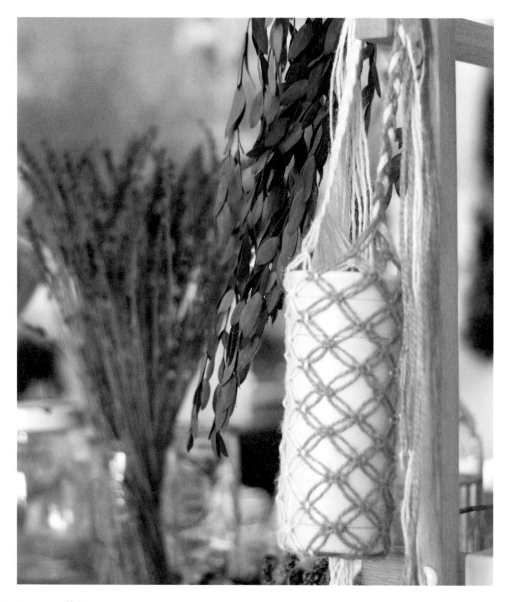

◎ 基本用具 & 材料

　　麻線、剪刀、白膠、水壺。

◎ 作法 Step by step

1 線長取容器的高度約 12 倍。裁剪 12 股線（白色 8 股、桃紅 4 股）。將第一股白線對摺好的線橫擺固定在桌上，將其它 的線股（左白右桃紅），以頭尾套穿的方式，繫在第一股對 摺的線上，套穿完 11 次。（詳見 P.098「雀頭結」作法）。

 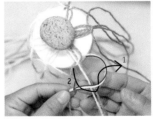

2 解開固定的第一股線，以 頭尾套穿的方式拉緊。

3 12 股線體呈放射狀攤開，在圓心中放入欲包覆之容器，作為 結繩袋體尺寸與形狀的依據。

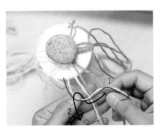 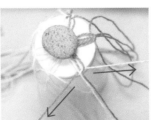 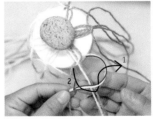

4 取第一股中的左線，與第二股線中的右線，其餘的兩線作為中軸縱線，拉緊打結，再取第 二股右線與第一股的左線，拉緊打結。打完 6 次雙向平結，即結完網袋的第一圈。（詳見 P.099 「雙向平結」作法）

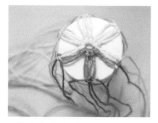

5 把網繩扣在容器上。

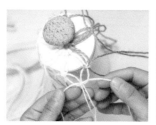 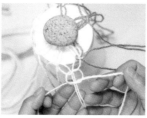 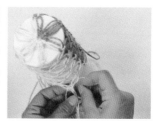

6 重複步驟 4，直到網袋可完整包覆容器，水壺袋主結構即完成。

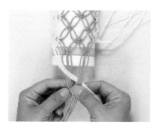 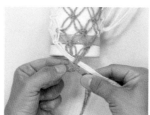 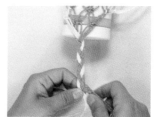

7 手把的部分每 6 股分成 1 組，進行麻花辮編織（詳見 P.101「麻花辮」作法）。結繩的起頭或結尾處，可先打結，剪掉多餘的線頭，將修剪處抹上白膠，把線與線的縫隙平整接合，待乾（或使用吹風機直接吹乾）。

[Point]

生命之花（Flower of Life）

在世界各地的寺廟、教堂、世俗建築、墓地、藝術品和手稿中，都可以發現生命之花這個圖騰的蹤跡，目前是人類已知裡最古老的神聖符號之一，也是世界各地許多文化精神和宗教的象徵。生命之花是由多個均勻間隔的圓重疊所組成的神聖幾何圖形，最常見的形式是六角形圖案，有六重對稱性的花狀圖案，由 19 個完整的圓和 36 個部分圓弧組成。現今，生命之花常在生活中以不同方式呈現，像是牆上的畫作，甚至是流行音樂的專輯封面，也有許多人喜歡把這個符號當作飾品穿戴在身上。

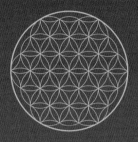

不用離座的肩頸舒緩律動

在手做一段時間後，若是開始感覺到腰痠或肩頸僵硬，這是身體發出訊息向我們表達身體需要休息片刻了。雖然明知道自己身體已在抗議，可是內心卻完全抗拒移動，此時，你只需將屁股移坐至椅子的邊緣處坐穩，雙腳與肩同寬，踩穩地板。雙手放在背後十指交叉互握，掌心放鬆攤開。

1. 雙肩往前，上、下輕滑動，口腔放鬆。別緊咬牙唷！

2. 將雙手慢慢往上提，同時軀幹往大腿方向彎下，直到最接近大腿時，將軀幹貼近大腿稍作休息。停留 10 ～ 15 個自然呼吸，再吸氣緩緩起身，解開雙手回到坐正的位置。

3. 同樣的動作重複 2 ～ 3 回合，直到肩頸在提拉與放鬆中感覺舒解。

（動作設計＿黃芷若）

06
生命樹

❝ 生命樹猶如一株家族樹的概念，枝、幹、葉看作家族宗譜的排列，每個
樹結或分岔點既是代表獨立的一條支幹（自己／家庭），也是其他支幹
的分支延伸（家族），各有其位卻又彼此相互通連，共享來自上天與大
地的滋養，累積構築成現世的我們。

問題與答案經常是同時存在的，有結就有解，有解又會再結，帶著待修
行的家族課題、業力，勇敢找尋自由與自己，衍生出如同新生枝芽的創
造之力。 ❞

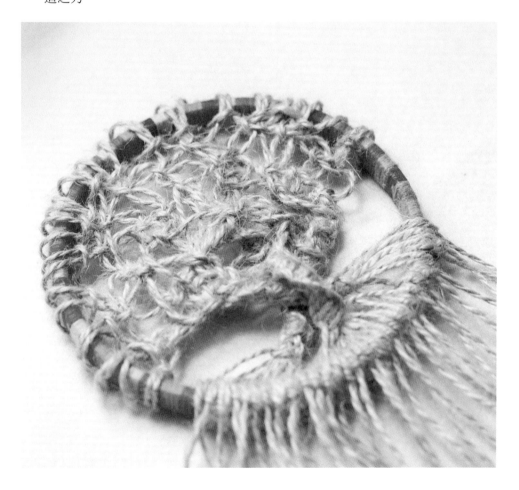

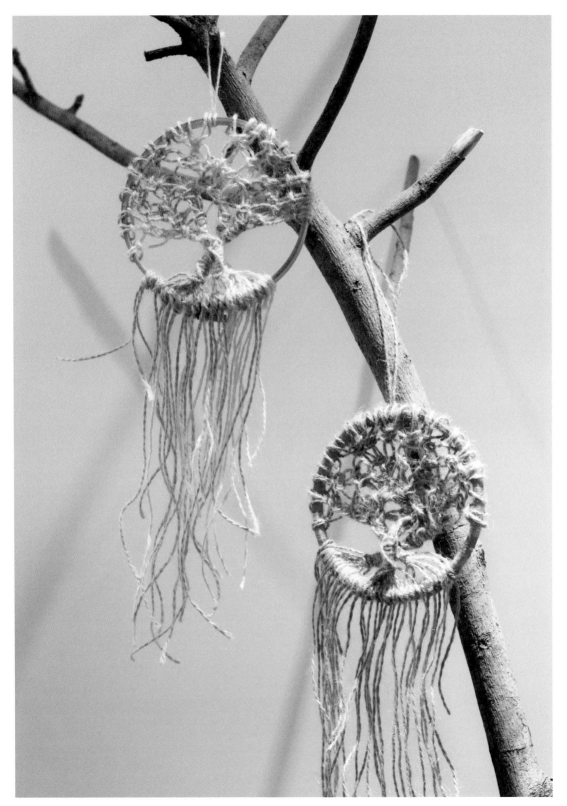

◎ 基本用具 & 材料

　5 吋木製繡框、麻線、剪刀、白膠。

◎ 作法 Step by step

外箍繞線

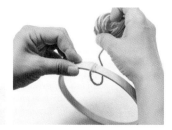

1 在繡框的外箍貼上雙面膠，撕去白色部分，黏上麻線。線頭預留 **2cm** 放在邊緣，開始包
　覆旋繞，並將線頭一併包入。

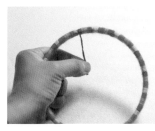

2 繞完整個框後將線收至框的內緣，剪掉多餘的線頭，將修剪處
　抹上白膠，把線與線的縫隙平整接合，待乾（或使用吹風機直
　接吹乾）。

內框裹繞

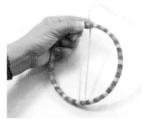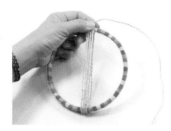

1 線長取大約繡框直徑的 6 倍，裁剪 16 股線。

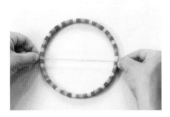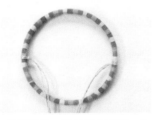

2 用線量取出半圓的位置，將第一股與最後一股線繫在兩端，作為枝葉伸展的最寬範圍。

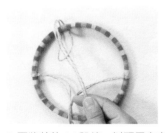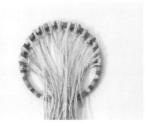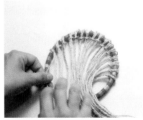

3 再將其他 14 股線，以頭尾套穿的方式，繫在繡框上。（詳見 P.098「雀頭結」作法）

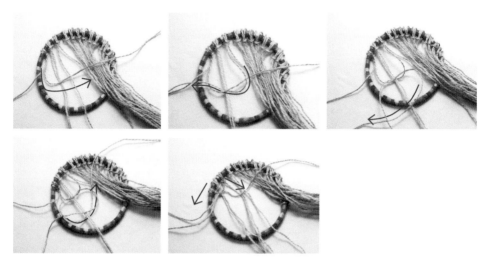

4 取第一股中的左線，與第二股線中的右線，其餘的兩線作為中軸縱線，拉緊打結，再取第二股的右線與第一股的左線，拉緊打結，即雙向平結。（詳見 P.099「雙向平結」作法）

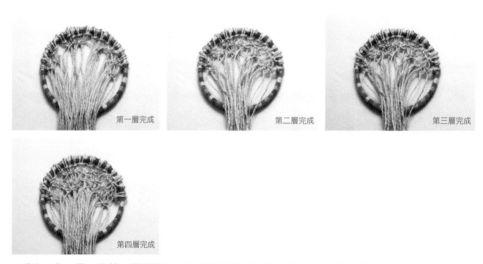

第一層完成

第二層完成

第三層完成

第四層完成

5 重複工作 4 層，除第一層需要每一股線都要編到，其餘的可以兩股併打雙向平結或是不按線股順序跳編雙向平結，樹葉部分即完成。（詳見 P.100「單向平結」作法）

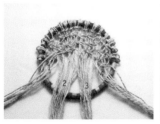 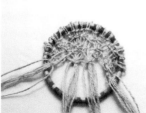 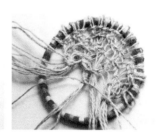

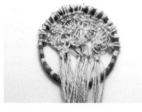

6 把原來的 16 股線重新分成 4 股，每股各打 6 個單向平結，部分線股可以交叉混編，分枝
部分即完成。（詳見 P.100「單向平結」作法）

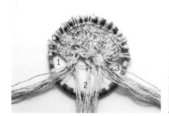 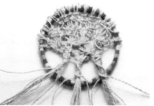

7 再把分枝的 4 股重新分為 3 股，每股打單向平結至可以碰觸
到繡框，主幹部分即完成。（詳見 P.100「單向平結」作法）

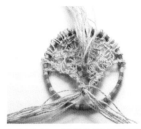
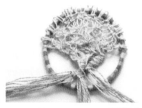

8 把主幹 3 股線以麻花辮編織（詳見 P.101「麻花辮」作法），形塑主幹的
扭結感。

9 最後留下的線尾的線，繞穿打結束緊在繡框的下緣共 2 次，樹根部分即完成。

[Point]

生命樹（Tree of Life）

在現代，生命之樹成為各種物品符號，祂可能是個非常迷人的紙本設計，或
是美麗的首飾，亦或是看起來非常棒的家飾。這株神秘又神奇的樹木，在許
多的古文明中，常以許多不同的名字出現在許多不同的文化中，說明宇宙中
所有生命體本來就相互聯繫在一起。

這株樹深入地球核心的土壤，接受地球母親的聯繫與滋養；葉子和樹枝則延
伸到天空中，接受太陽父親轉化的營養能量。象徵了家族與世代的連繫與傳
承，也可簡單代表個人所有內在力量的標誌。

輕 靈 修

祝福，是解開心結最好的密碼

我們都可能遭遇無法跨越的點，或跟某人特別容易過意不去，
這時通常會形容「這個人有心結」，或是「我有某某情結」。
回應到我們個人的生命中，總認為打結是一件不好的事情，所
以我們總會試著想要解開哪個結。透過手做過程常反倒驚奇發
現，我們常常會使用很多的結相互構連，運用結與結的勾纏完
成彼此。結其實是有意義的、有用的、必要的，結並沒有想像
中那麼不好，結是為了幫助我們連結並完成某件事。

有沒有辦法在手工作品生成的過程中，給自己一個「看見」？
一方面透過打結，面對自己的某種情結，同時也透過打結，看
到原來「結」在每個人的生命裡面都具有意義。現在的我也是
每個結與結所累積形塑出來的，一個編結形成的同時也並存一
個解決之道。

做完一個作品之後，可以花點時間回想一下，方才不斷編結的
手做過程中，有沒有讓你突然想到什麼人？或者是在手做同好
彼此閒聊時，自然討論或講到什麼樣的事物？先均勻調整呼
吸，讓自己安靜下來，去回想一下、感覺自己的身體，有沒有
哪個部位特別有什麼反應與感受，再把你回想到的「人、事、
時、地、物」，或是某個你覺得曾經沒有辦法跨越的心結，給
予真誠的祝福，讓這個被命名的結離開自己的身體。

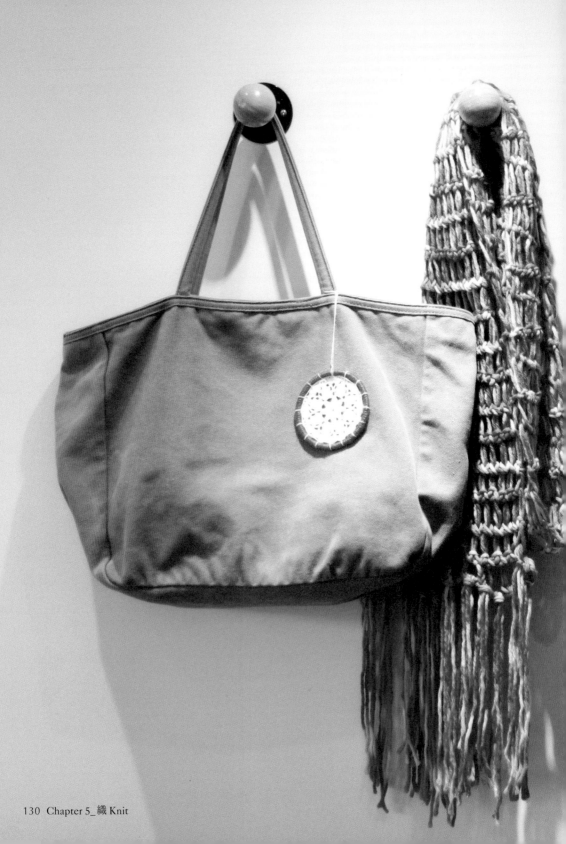

Chapter 5

織
Knit

美好的勾勾纏

看到「織」，你腦海中聯想到什麼畫面？在勾與纏的交替中，
織出一面織片，有方形的織片，也有圓形的織片，
尺寸大小可以任人自訂，既可以自行獨立成一件作品，
也可以片片相接另外成為一面整體。
徒手編織時，指尖彷彿跳著規律節奏的舞步，
領著線穿越一個個孔洞、鉤起、成串、然後再繼續……
線與線交纏中，指尖規律劃著 8，前後左右滑行。
過往的生命經歷，已被編織納入羅織成片，
未來正在手中行進，下一步該怎麼繼續？
會有怎麼樣的開展呢？隨順著一條因緣之線，
不需按圖索驥，相信自身的手感定能織出自己的想望，
讓我們心手合一，勾纏出人生最美好平實的樣貌吧。

規矩，成方圓 Squares and Circles
為自己定錨

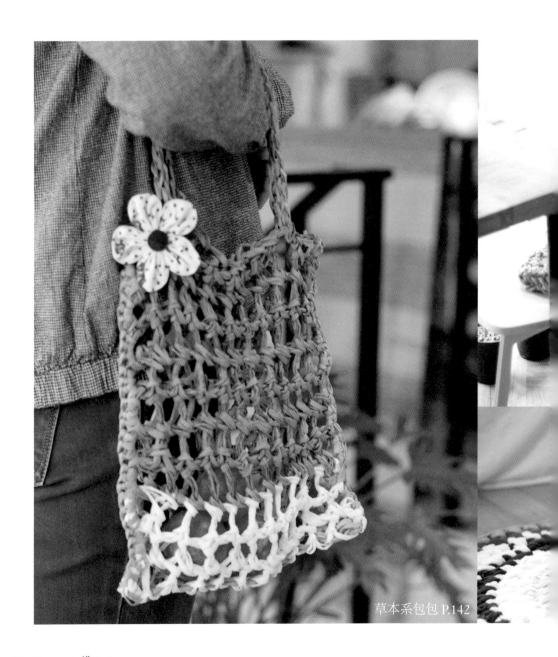

草本系包包 P.142

手織圍巾 P.150

布條靜心墊 P.154

在這裡，我們不使用任何外在工具來協助鉤織，只用自己的雙手來完成一切。像這樣赤手空拳的工作，會讓雙手與手做媒材的接觸更為頻繁，也會大幅增加非慣用手的使用機會。在左右兩手的互動之中，稍微留心一下自己如何使用非慣用手，去感受在大腦發出指令時，左右手如何在不同的分工中回饋對應。

在編織初期，雙手不見得完全熟悉新工作的指令，而顯得不太好使喚，覺察一下，這是不是因為心中早已潛藏著一個標準及期待正在挫折自己？此時有什麼情緒正默默生長出來？這個情緒跟當下的編織工作有關？還是冒出了與編織根本無關的新情結？

當我們知道方與圓基本的編織做法之後，給自己一個機會不一定按照書上的設計完全複製，主動破除一下「做的成品一定要跟書上相仿才是王道」的迷思。面對奮力許久但始終「怎麼編，織片還是這麼小一塊啊！」試著自創另類生活小物，重新定義物件的用途。陷入「作品一旦未完成，一定急迫地得把工作完成」的極度焦躁時，學著擺爛一下，看看不急不迫的結果會如何。堅持「沒完成絕不起身」，連廁所都捨不得去上的人，別再測試膀胱的最高彈性，用實際行動愛護支持自己的身軀。

這些已存檔在身體裡的慣性，再度經由我們雙手工作時被發現、被看見，像是重新啟動「覺」的意識。何妨開闢出不同於以往的新路，為自己輸入更多的可能性？就算決定繼續停留在慣性裡也無妨，藉此機會在不同的時間點再度認識自己。

鎖針起針

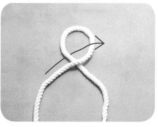

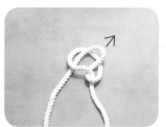

1 取 1 條線，將線交叉，線尾壓在線頭上。

2 將線從孔洞裡拉出。

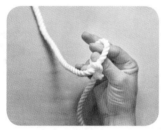

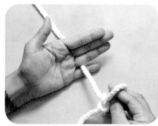

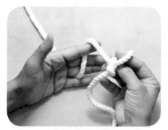

3 拉緊線圈，右手大拇指和食指穿入孔洞裡。

4 將線穿過左手的小指與無名指，把線掛在食指上。

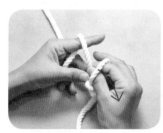

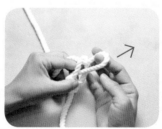

5 左手大拇指與中指捏住線圈的交叉點。右手手指穿出孔洞，捏住左手食指上的掛線。將線從孔洞裡拉出。

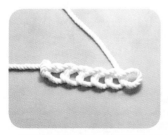

6 重複步驟 5，完成需要的鎖針數目。

短針

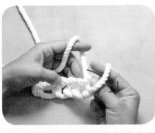 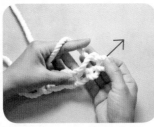 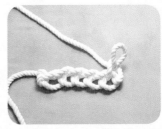

1 左手掛線，右手大拇指和食指穿入孔洞裡。右手手指捏住左手食指上的掛線，將線拉出，形成立針。

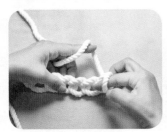 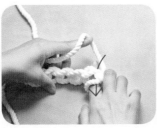 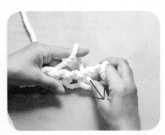

2 右手食指穿過鎖針的針目，右手手指捏住左手食指上的掛線，將線拉出。

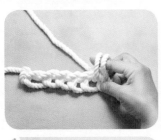 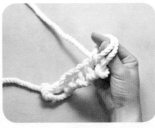 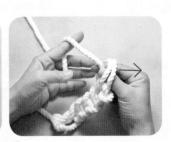

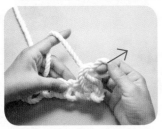 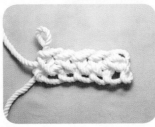

3 右手食指上形成 2 條線圈，右手手指捏住左手食指上的掛線，穿過食指上的 2 條線圈，完成短針。
重複步驟 3 ～ 4，完成第一段。

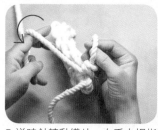 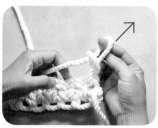

5 逆時針轉動織片，右手大拇指和食指拉出 1 個立針。

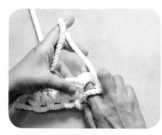 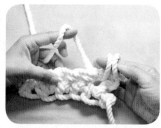

6 右手食指連同立針穿過短針針目上頭的鎖鏈，將線拉出，右手
食指上形成 2 條線圈。

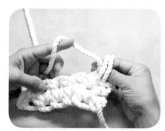 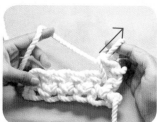 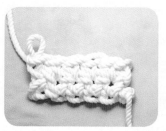

7 右手手指將線穿過食指上的 2 條線圈拉出。重複步驟 6 ～ 7，完成需要的段數。

Point Lesson 03

短針輪編

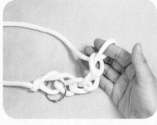
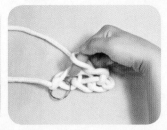

1 鉤出需要的鎖針數目。食指穿入結束的鎖針,再穿進第一針的鎖針(即有記號圈之處)。

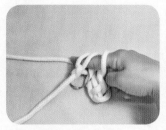
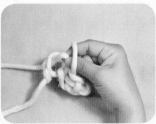
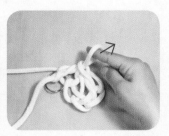

2 掛線後拉出,形成線圈。(頭尾合併成圈)

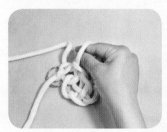
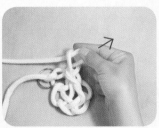

3 右手大拇指和食指穿入孔洞裡,將線拉出,形成立針。

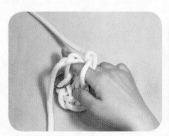
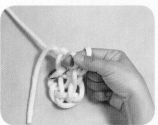

4 右手食指穿過鎖針的針目,將線拉出。右手食指上形成 2 條線圈。

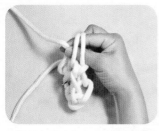 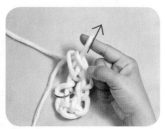

5 將線穿過食指上的 2 條線圈，將線拉出，完成短針。

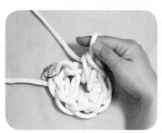 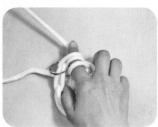 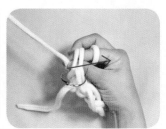

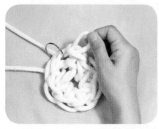

6 重複步驟 4 ～ 5，停在頭尾即將接合處。右手食指穿過立針的針目，將線穿過食指上的 2 條線圈，
將線拉出，頭尾接合。

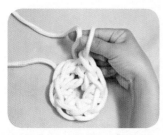 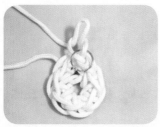

7 右手大拇指和食指穿入孔洞裡，將線拉出，形成立針。

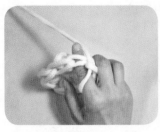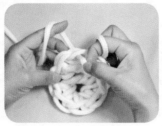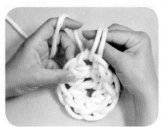

8 右手食指穿過針目，將線拉出。右手食指上形成 2 條線圈。

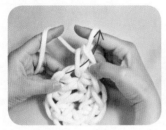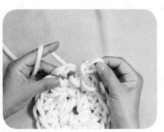

9 將線穿過食指上的 2 條線圈，將線拉出，完成短針。

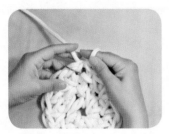

10 重複步驟 8〜9，頭尾接合，
完成第二段。

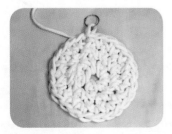

11 第三段開始，在同一個孔洞裡做 2 個短針，再重覆步驟 8〜9，
完成需要的段數。

Point Lesson 04

二指編繩

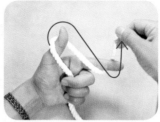

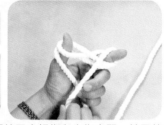

1 將線掛在大拇指與食指的中間。

2 中指、無名指、小指扣住線尾，大拇指與食指打開，將線順時針先繞過大姆指，以繞∞的方式，再繞過食指。

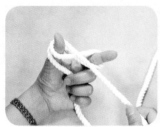

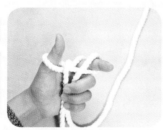

3 在兩指上再繞 1 次∞，將線尾繞至大拇指與食指中間，並用其餘的指頭扣住線尾。

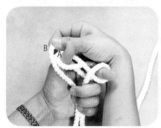

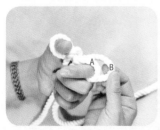

4 將大拇指上的 B 線套過 A 線，其餘的指頭扣住線尾。

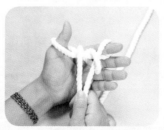

5 將食指上的 B 線套過 A 線，其餘的指頭扣住線尾。

6 在兩指上再繞 1 次∞，兩指各別套線，重複步驟 4 ～ 6，完成需要的長度。

Point Lesson 05

平結

 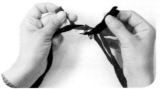 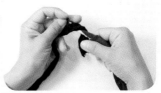

1 將 2 股線重疊交叉，在上的線（黑）往下包繞住在下的線（紅）。

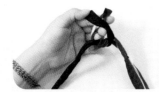 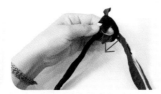

2 在上的黑線再度包繞紅線，最後上下拉緊。

01
草本系包包

❝ 這款草本系包包不需要使用任何工具，只消動動手指頭，2～3小時之內
即可上手，就能在夏日輕鬆自製匠心獨具清涼又有個性的草本系包包。

常常使用在鉤織夏日的遮陽帽或是手織包的人造拉菲草紙線，質感輕盈
可摺可捲收納方便，最重要的是不小心弄髒時，用布沾水即可擦拭清潔，
碰水也不會褪色。搭配針目寬大透視感好、隨意灑脫又不拘小節的手指
編織，編織的速度又可以大幅提升，是一款成就感極高穿搭實用的袋包。 ❞

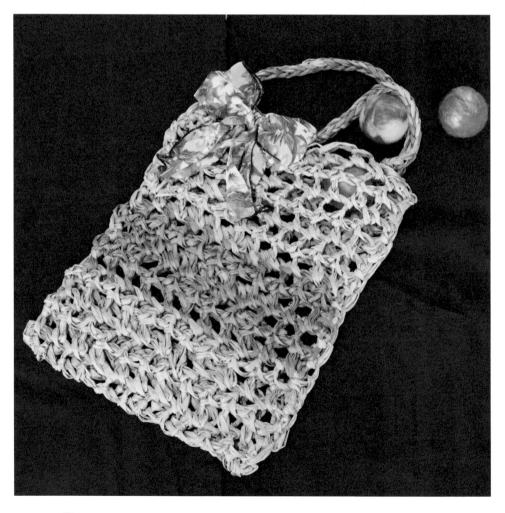

◎ 基本用具 & 材料

　　人造拉菲草紙線（咖啡色與綠色各 2 捲）、毛線、剪刀、髮夾。

◎ 作法 Step by step

包包主體製作

鎖針

1 取雙線編織，並使用鎖針起針（詳見 P.134「鎖針起針」作法），鉤
　出 12 個鎖針針目。

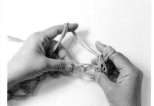
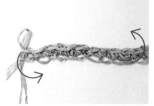

往返編織第二段短針

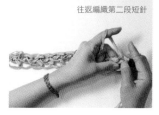

2 先鉤出 1 立針做出段數的高度，再打 12 個短針織出第一段（詳見 P.135「短針」作法），接著
　往返編織第二段短針。

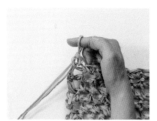

3 重複步驟 2，鉤至第十六段。

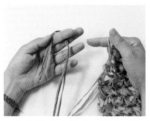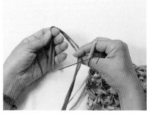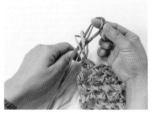

4 鉤至第十六段時，將咖啡色摺出 5cm 線尾，從綠色的短針孔洞中拉進咖啡色線。

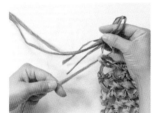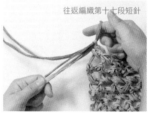

往返編織第十七段短針

5 拉緊綠色線束緊，將織片轉面，往返編織第十七段。

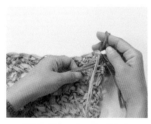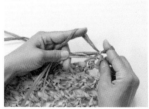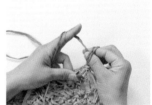

6 將未用到的綠和咖啡 2 股渡線，理順後再用左手大拇指與中指抓捏住。用咖排色線先織 1 立針。（詳見 P.135「短針」作法）

144 Chapter 5_ 織 Knit

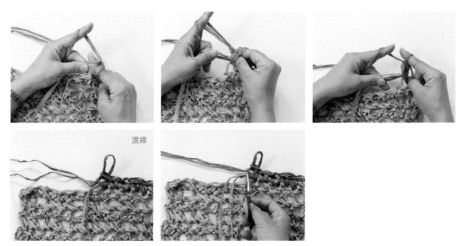

渡線

7 將 2 股渡線緊貼在第十六段短針上，接下來用短針包裹鉤織渡線。打完 5 個短針後，將餘線剪掉，繼續短針編織。

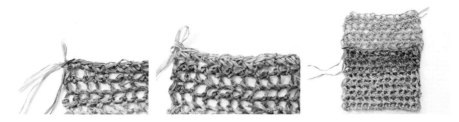

8 咖啡色線打完 4 段後，重複步驟 4 ～ 7，完成換線。繼續重複步驟 2，再鉤 6 段短針編織，完成長條織片，並對摺。

縫合袋體

1 取 1 條約袋長 4 倍的線當作縫合線，將線穿過髮夾當作縫針，線尾打結，開始縫合對摺的長條織片。

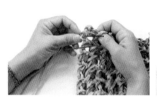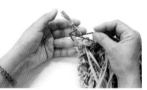

2 從織片末端孔洞裡穿出，再將髮夾穿過線尾的洞，拉緊固定。

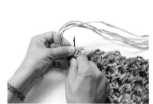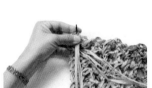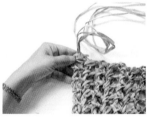

3 髮夾由前向後穿出孔洞，將線壓在髮夾的後面（毛邊縫），拉緊，再繼續下一針的縫合。先縫合完袋體的一側，再重複步驟 1 ～ 3 完成另一側的縫合。

4 拆下髮夾，剪開線，打平結，剪去餘線，藏好線頭，平整袋體。

提把製作

1 取 2 股綠線，再取 2 股咖啡色線。

2 以繞∞的方式，先順時針繞過大拇指再逆時針繞過食指，在兩指上再繞一次∞，左手握緊線束。（詳見 P.140「二指編繩」作法）

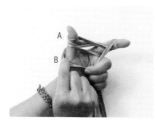 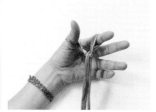

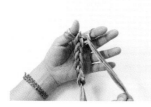 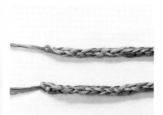

3 把大拇指上的 B 線套過 A 線，再將食指上的 B 線套過 A 線，梳理整齊再重複步驟 2 ～ 3，完成所需要的長度。共需製作 2 條手把。

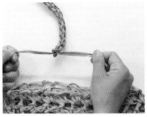
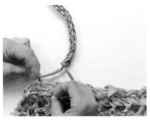
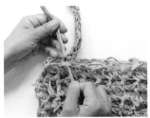

1 把二指編的 2 股線分開，穿過袋側的孔洞，打上平結。

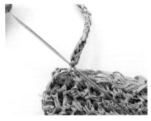
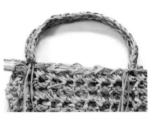

2 重複步驟 1，固定好提把的 4 個點。

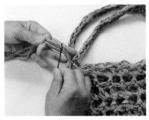
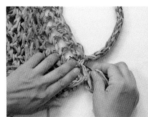
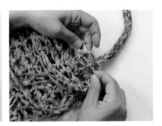

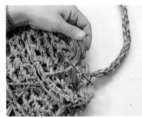

3 將線穿過髮夾當作縫針，將餘線以 Z 型迂迴藏線至袋內，最後打平結，剪掉餘線。

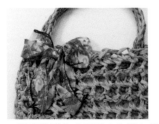

4 隨意將髮飾或可愛小物綁在袋子兩側或袋子正面，作為裝飾。

伸展舌根，放鬆肩頸與頭皮

每個人在動手做的時候，身體就會誠實回應並反映內在的狀態，個人慣性或習性全都顯露無遺。不論是慣用右手者或慣用左手者，雙手在執行動作時，會牽連到整體身心動態。透過手的律動，人們也能自然而然的清楚感應到自己身體的回應。

舉例來說，有人簡單執行一個手指進洞鉤線，然後把線過洞串起的動作，在滑動手指的當下，肩膀或背脊會整個僵硬起來。甚至有人手只要一動，牙關就會不自主咬緊。

不妨在身邊擺個小鏡子，一邊鉤一邊用餘光觀察一下自己的臉部表情。你也可以不透過鏡子，有意識的提醒自己，在工作的過程當中，分散一些心力感受自己臉部肌肉的鬆緊度，口腔是咬緊還是輕鬆的狀態？提升自己對身心動態的覺察。

一旦肩頸感到痠痛時，這時就可以來做一下伸展舌根的運動，對於放鬆肩頸和頭皮有很大的幫助。

1. 先確定舌頭能上、下、左、右、斜右前、斜右後、斜左前、斜左後 8 個米字型方位靈活伸展。
2. 接著用力伸出舌頭，舌尖力量盡量向外延伸。
3. 輕閉雙唇，以上述動作，讓舌尖在口腔內部依序朝 8 個方位外頂，每個動作維持 1 ～ 3 分鐘，當略覺得痠痛時，口腔有唾液分泌出來時即可停止練習。

（動作設計＿陳玉秀《身心量覺的迴路》）

02
手織圍巾

❝ 手指編織因為手指的粗細與滑動的角度不同，基本上只知道大概的相對
位置或針的間隔，編織時無法全然用視覺丈量，手指頭不但可以作為鉤
針來使用，同時也是編織時丈量基礎尺規的工具。

手指編織的針目本來就寬又大，如果使用延展性比較大的線材，那麼編
織完平整之後，針目的孔洞大小常常會跟預想的不一樣，有時針目甚至
從正方形變成長方形，這種無法預估的質變，正是手指編織充滿妙趣的 **❞**
地方。

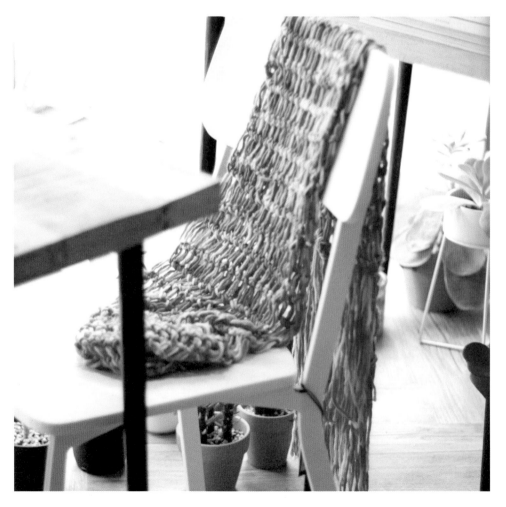

◎ 基本用具 & 材料

　　毛線、剪刀、髮夾。

◎ 作法 Step by step

圍巾主體製作

1 鎖針起針（詳見 P.134「鎖針起針」作法），鉤出 16 個鎖針針目。

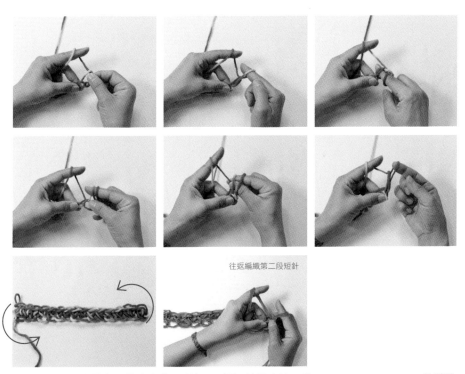

往返編織第二段短針

2 先鉤出 1 立針做出段數的高度，再打 16 個短針織出第一段（詳見 P.135「短針」作法），接著往
返編織第二段短針。

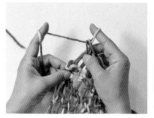 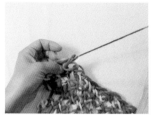

3 重複步驟 2，繼續編織至所需的尺寸。鉤完最後的針目後，預留 10 ～ 15cm 線尾後剪斷。把線尾穿過孔洞，拉出收線。

流蘇製作

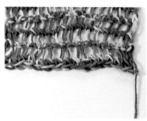

1 流蘇的長度建議為圍巾寬度的 2 倍，1 個針目 1 條（或多條）可按個人喜好調整。

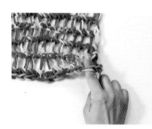 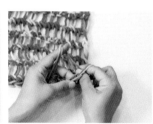 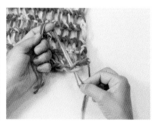

2 手指穿過起針的孔洞，將流蘇線的對摺處，套入起針的孔洞。（詳見 P.098「雀頭結」作法）

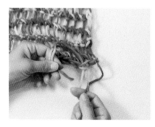

3 再將線尾穿過對摺處的孔洞，拉緊，重複步驟 2 ～ 3，繫上流蘇。織片的另一端，也同樣繫上流蘇，疏密程度依照個人喜好或線材的粗細自行調節。

輕 靈 修

一織片一宇宙，不受限的自在時空

基本的鉤織，大抵都離不開圓或方這兩個原形，加上網路資源非常的豐富，織圖也很容易取得，除了尊重個人智慧財產之外，即便是公開的織圖，取用時也不忘心懷感謝，時時保持感恩與正念的心。

持續的鉤織與嘗試，練習的內容會被身體所記憶，久而久之會自然心神領出一些變化性的織法。不論是基礎鉤織甚至到進階鉤織，一捲線配上手指頭（或是一支鉤針、一對棒針），可以完全不受限時空的限制，隨時隨地在鉤織的方寸中，建構自己的神聖空間，享受專屬於自己的羅織小宇宙。

03

布條靜心墊

❝ 舊衣布條線織成的墊子，扎實舒適又保暖，弄髒也不太心疼，等到物盡
其用時再以廢棄物處理掉也不會覺得可惜。全家大大小小的舊衣，分批
製成一捲捲的布條，再織成墊子，每捲布線都保存住物主的氣味與物材
本有的質地，透過緊密的鉤連結織，以同心圓的樣貌與其他的布線，密
不可分的織就在一起，一如家庭（族）之間人與人的關係，彼此氣息相通，
又親密不可分的構連。 ❞

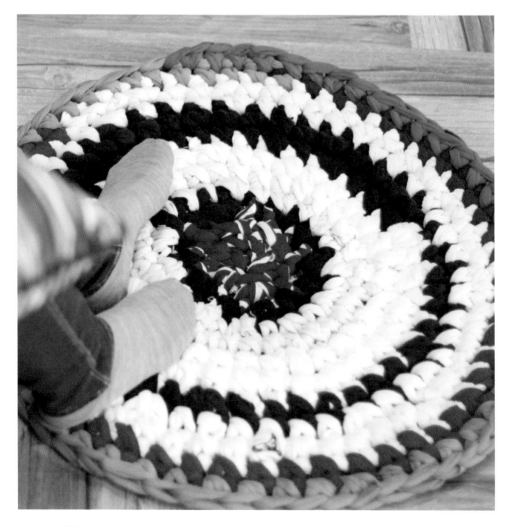

◎ 基本用具 & 材料

舊衣物、布剪（或較利的大剪刀）。

◎ 作法 Step by step

舊衣布條線製作

1 將舊衣物洗淨平整，純棉的
尤佳。剪去底部有車線部分。

2 在 T 恤上側預留 2cm 的空白不剪，布幅取 3cm 寬剪開舊衣。
依序剪成同樣寬度的布條（也可以預先畫下切割線）。

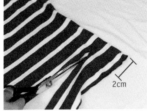
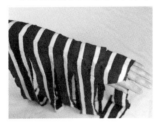

3 從右上邊緣，斜剪開布條，將衣服套在手臂上。

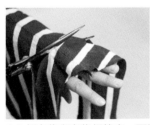
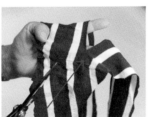

4 2 個布條與布條相接處，下缺口對上缺口斜剪。結尾處斜剪開布條，並對齊上缺口。

5 剪好的布條，雙手在兩端施力拉至條狀，再將布條纏繞成
線球，方便編織與收納。

靜心墊編織

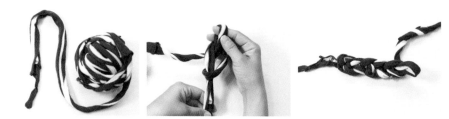

1 找出布條線球的線頭，鎖針起針（詳見 P.134「鎖針起針」作法）之後，鉤出 5 ～ 6 個鎖針針目。

2 頭尾相交形成 1 個圓。（詳見 P.137「短針輪編」作法），再鉤 1 立針做出段數的高度。

3 開始第二段的短針輪編。

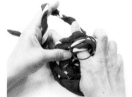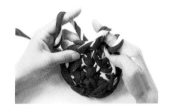

加針

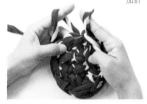

4 廢布條線有粗有細，加上手指頭會調結針目孔洞的大小，如果鉤完 1 個短針後發現短針與針目的幅度超過 90°直角時，需在相同針目裡（紅色圈）再鉤入 1 短針（即 1 針目裡有 2 短針，統稱加針），頭尾相合第二段即完成。

5 線材不足需要接線時，先將布條線頭斜剪一半，用平結接合 2 股布條線（詳見 P.141「平結」作法），重複步驟 3 ～ 4，繼續編織至所需的尺寸。

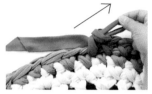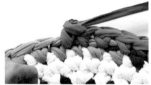

6 預留 15cm 線尾，從最後的針目裡拉出。

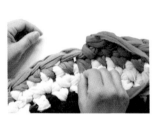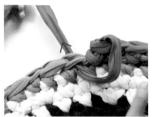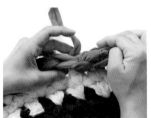

7 線尾穿進下 1 個短針的針目，倒回穿進短針頂端的針目，
製造出假針目。

8 把線尾以 Z 型迂迴藏在墊子的背面，剪掉多餘的布條線。

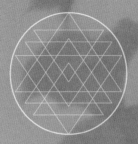

反張練習，舒緩手部疲憊

反張舒緩練習是透過和現在姿勢相反方向的規律動作，讓原本已經僵化彎曲的身體姿態，再用反向的方式調整回來，我們的手不管是握、拿、提、舉、捏、拉，可以說都是曲縮的用力方式，手指反向動作可鬆緩手指長期過度用力及不均所造成之疲勞。

1. 伸出一隻手，手掌張開，手臂伸直壓在平穩的桌面上，把身體的重量完整交下來給下壓的這隻手，掌心儘量貼緊桌面，別讓手掌浮出鼓起。
2. 用另一隻手依序拉彈下壓這隻手的每根手指頭，在拉彈的過程當中，每根手指的緊繃度、放鬆度、或是痠痛程度其實都不太一樣，可以按自己的狀況調整拉彈次數，直到被拉彈的這隻手感覺到舒鬆柔軟後，然後再換手拉彈。

（動作設計＿劉孟茜）

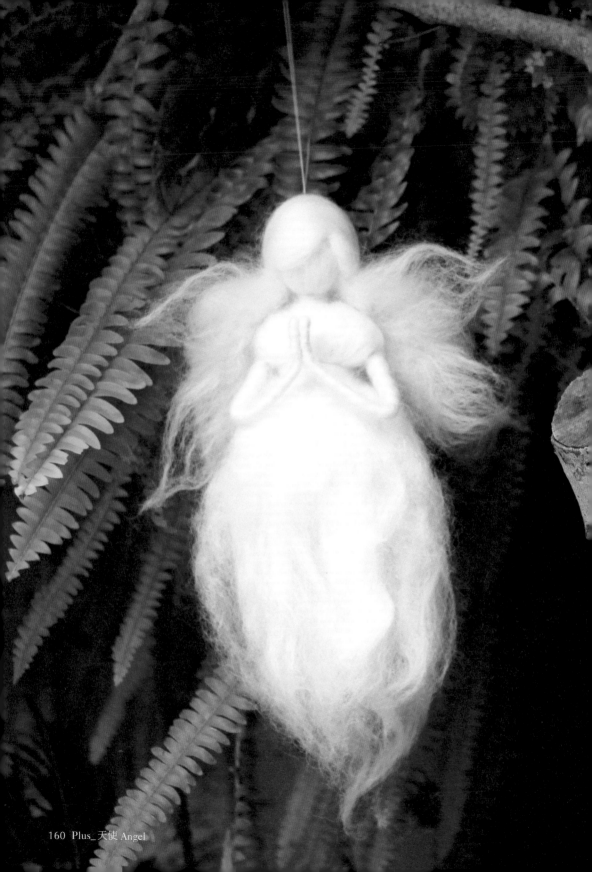

天使
Angel

啟動自力療癒的精靈

美國繪本作家謝爾・弗爾斯坦（Shel Silverstein）

在《失落的一角：會見大圓滿》

（*The Missing Piece Meets The Big O*）的故事中，

原本失落的一角在起立、探身、跌倒、再一小步一小步向前推進，

尖角逐漸消磨掉，形狀也改變了，

最後終於磨成一個新的圓，

靠自己的力量自由滾動。

羊毛娃娃是我們這趟靈性手做的最後一站，

如果我們願意愛自己更多一些，關注自己更多一點，

自足自愛的精靈，

總在我們願意為自己負起一切責任時，

降臨守護。

愛自己 Love Yourself

自在誠實做自己

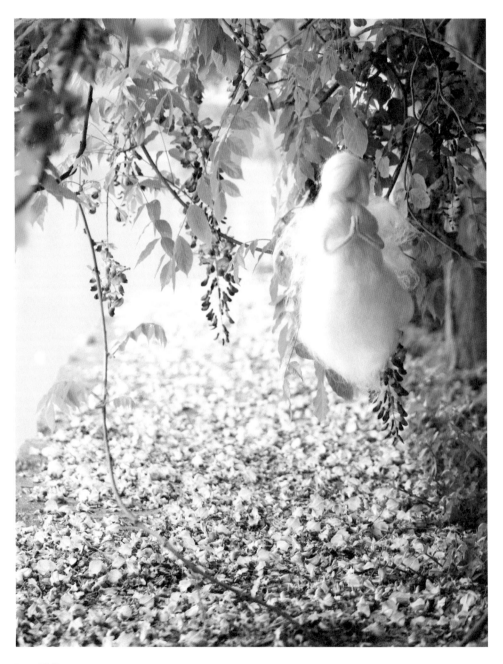

放下討論自己與萬事萬物的關係，
單單談論「自」這個從己身起源之
處，彷彿是從外在世界進入了一個
很私密很個人的天地。千禧年之
後，隨著宇宙意識與個人意識的緊
密連結，一股醒覺、覺察的思潮，
像大浪一般不斷湧現，同步在個人
的內在意識推進，轉化出一種對自
我情緒或行動思維的向內探索。

這些內在的探索，不需要依靠種種
艱難的語彙才足以表述，也不一定
要有什麼特定的形式才得以呈現。
手做在「自」這個世界裡面，美麗
的圖騰可以自己創造，兼具實用與
美感的生活日常用品可以自己完
成，動手做讓心與手合作輸出，同
步整合內需與外求，圓滿自在的享
受自己創造、自行達成、自我滿
足，腳踏實地的在地球生活。

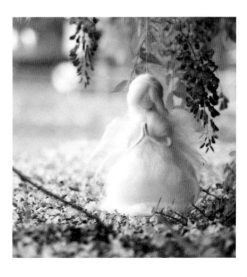

羊毛娃娃

◎ 基本用具 & 材料

1. 羊毛氈戳針（細或中各 1）
2. 針氈工作墊
3. 長纖羊毛（可瑞黛爾 Corriedale 羊毛）：白色 40g &
 膚色 20g（羊毛的數量取決於你想要製作的羊毛娃
 娃的尺寸以及娃娃所要穿戴的羊毛層數）
4. 白色填充羊毛 10g（可用長纖羊毛替代）
5. 約 30cm 長的淡色毛根 1 根
6. 手縫針
7. 膚色車縫線

◎ 作法 Step by step

內顱球製作

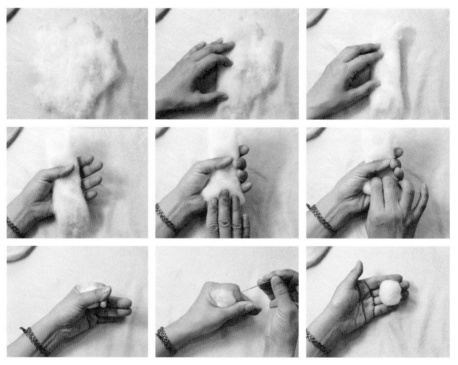

1 取 1 條完整的白色羊毛（或是 1 片白色的填充羊毛）10g，收邊、捲起、包裹成 1 個直徑
約 2.5cm 的顱內球，羊毛最後捲入的收尾處，用羊毛氈針輕戳固定。

頭臉美膚

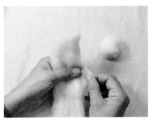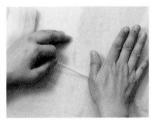

1 取 5g 長約 20 ～ 25cm 的膚色羊毛條，從旁取 1 小撮羊毛條搓捻成線。

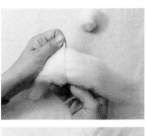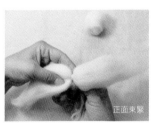

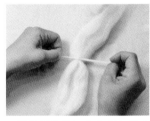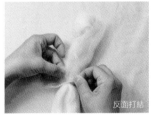

正面束緊

反面打結

2 用捻好的線把整條膚色羊毛從中間束緊，翻面在內側打結。

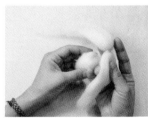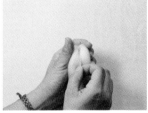

3 分成 2 束的膚色羊毛為顱外的皮膚層，將先前做好的羊毛
顱內球放入，將膚色羊毛平均鋪在內顱球上。

4 再取 1 小撮膚色羊毛搓捻成
線。

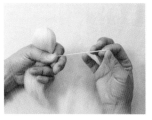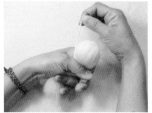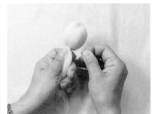

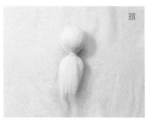

頭

5 左手緊緊握拿包覆好膚色毛的顱球，右手用捻線旋繞顱球（頸部）收束至最緊，捲繞的線尾端可自然繞完收線，或用氈針輕戳讓毛相互咬緊。

雙手美膚

1 拿1條毛根，對摺一半，抽出一撮撮膚色羊毛梳理至平整後捲繞包覆毛根（手掌＆手腕）。

2 距離毛根末端約 **2~3cm** 處，將小撮膚色羊毛以捲繞包覆的方式，直到羊毛完全包裹住整條毛根。

手掌＆手腕

3 包裹到毛根最末端時，在 **1.5cm** 處將毛根彎折。繼續捲繞
包覆，並用另 1 撮羊毛蓋彎折處，並一邊梳理羊毛。

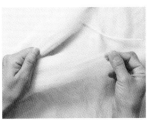
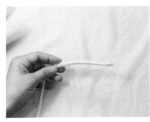

手臂

4 繼續用膚色羊毛以捲繞包覆的方式，將毛根全部捲繞包覆至毛根對摺處（上手臂＆下手
臂），想增加手臂某部分的粗度時，取少量的羊毛，拉緊到不起皺的重複捲繞包覆在膚色
羊毛上。重複上述步驟完成另外 1 隻手。

頭手接合

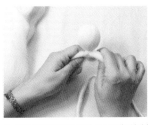
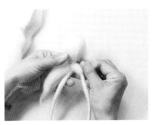

1 將美膚後的頭餘留下來的羊毛分成 2 撮。將繞好膚毛的毛
根雙手，放入頸部靠近頭部的中間，並用手指緊緊捏握住
兩者交界處。

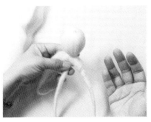
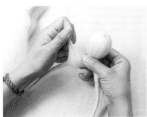
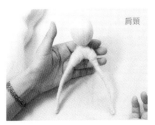

肩頸

2 用顱球餘留下的膚色羊毛以旋繞的方式，將頭與右臂捲繞包覆接合（左邊亦同），直到頭
手完全固定住肩頸，結束處不平整的地方可以用羊毛氈針輕戳固定。

套上裙身／繫上腰帶

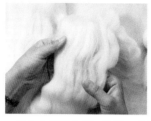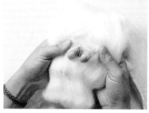

1 製作身體到底部，準備 1 大撮的白色羊毛（約莫臉長 12 倍的羊毛）。在羊毛條的中段區域，輕輕撥出約 3cm 的洞眼。

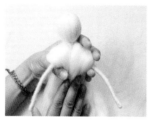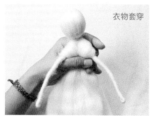

衣物套穿

2 將開洞的羊毛條，一層層套穿過娃娃的頭，並掛架在肩膀處，肩膀會隨著羊毛條的疊套增加出厚度來，一邊疊套一邊並用左手緊握住娃娃的腰身。

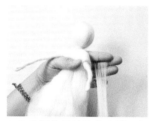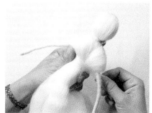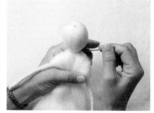

3 左手握住娃娃的的身體，輕輕用右手梳理左右身側羊毛至均勻，取 1 小撮羊毛當腰帶，緊束在胸線及腰線的中間，可依自己的喜好圍 1 圈或 2 圈，結尾處用氈針輕輕固定。

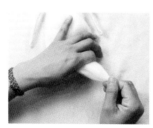

裙擺

4 在裙擺交界處，用大拇指與食指前後搓捻密合，使整個身型呈現水滴或漏斗狀。

翅膀製作

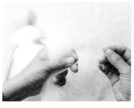 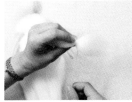 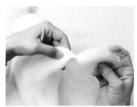

翅膀

1 準備 1 撮約長 10cm 的白色羊毛和 1 條搓捻好的細羊毛線，將羊毛條從中間束起來緊繞，把左右兩側的羊毛分別撥鬆撥薄，最後再分散成 4 瓣的翅狀，並將羊毛條的尾端前後搓捻束尖。

頭髮造型

 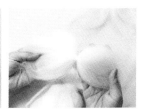

1 準備 1 撮約 20cm 長的白色羊毛和 1 條搓捻好的細羊毛線，將羊毛條從中間束起來緊繞，並將左右兩側的羊毛分別撥鬆撥薄。

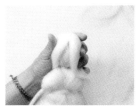 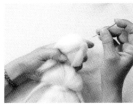 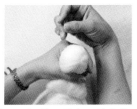

2 輕輕扶住娃娃的頭，將束好的羊毛條完整包覆娃娃的頭，調整頭髮在耳前的位置，再調整固定後頸的髮際線。

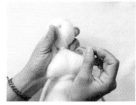 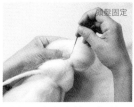

頭髮固定

3 可按全頭髮際線的位置，以輕啄的方式使用氈針固定，以保持頭髮的飛揚與鬆軟。

固定翅膀

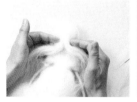 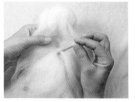

1 翻至娃娃的背面，把頭髮分兩撮輕輕撥開，放上翅膀調整至適宜的位置，用氈針輕咬固定翅膀和娃娃的身體羊毛。

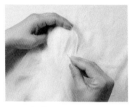 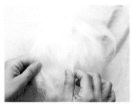

2 最後將頭髮放回翅膀上，並用氈針的針頭梳理頭髮至鬆軟飄逸，並適度調整裙身成開展的姿態。

祈願之手

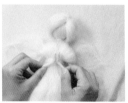 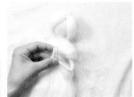 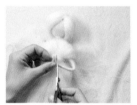

1 彎曲上手臂與下手臂交界處，調整手腕的曲度致使兩手掌心能夠順利合併。用車縫線來回縫合掌心併攏處，打結剪掉多餘的線即可。

懸掛線

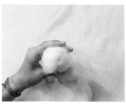 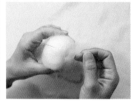

1 用車縫線打結穿過頭頂（囟門）後方，將針頭穿過線尾拉緊，剪掉多餘的線再打上新的結，即可將羊毛娃娃用線懸掛起來。

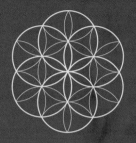

——— 輕　靈　修 ———

自力自足的愛與呵護

在我們父母親輩的那一代，甚至再往上的世代，手做既是家事也是生活的一部分，不論是汲水燒柴、做飯醬菜、製衣洗衣、灑掃庭除……全都是必須的身體勞碌。到了我們這個世代，有許多科技工具開始協同處理勞務，例如，瓦斯爐、電鍋、吸塵器、洗衣機、外食餐廳……人們開始不需要花費這麼多時間與氣力為日常家務辛苦操煩，原本可能只是勞務性質的工作，現在可以被酌情減量，甚至按照個人喜好選擇性處理，自己動手做的療癒功能卻意外的被凸顯看見。

不同於傳統主要照顧者雙手奉上勞動的思維，手做與生活的連結不再僅僅是工藝傳承或是勞務的付出，時代的演進賦予手做新的意義，可以是消愁解悶，也可能消解苦心焦慮，藉由一步一步的手做，調整自己的心性穩步前進，即使拆掉重來時，不覺錯誤或煩躁，一切如是。

每項手做的進行，都是一個新的開始，一個與自己重新相處的機會，能夠創造自我滿足的美好歷程。我們不需要成為頂尖的藝術家或工藝家，但可以從手做的過程裡，去享受「自力」——靠自己的力量完成創作，從創作中獲得豐盈滿足。

這份自力自足的愛與呵護，也可擴大延伸成臨床照顧時，照顧者與被照顧者之間相互的陪伴。由照顧者評估被照顧者個人的體力狀況，可以分時間、分階段，分別完成羊毛偶的頭、手、身體。在共同完成的羊毛偶旁邊，拿張紙寫上一段祝福的話、一些想說的字句，或是一句箴言，放在病床前，對於陪伴的照顧者與被照顧者，在生命體的意識能量上，具有絕對的支持力與療癒力。

國家圖書館出版品預行編目 (CIP) 資料

靈性手做：愛白己，不追求完美的療癒
之旅
佐糸作； -- 初版 -- 臺北市：新星球出版，
2018.07
176 面；17×23 公分
ISBN 978-986-95037-7-8（平裝）

1. 設計 2. 工藝美術

960　　　　　　　　　　　　　107006536

Red Earth 05
愛自己，不追求完美的療癒之旅

靈性手做
Freefall DIY : A Handcraft Guide to Approaching your Heart

作者	佐糸
攝影	翁林蓉、陳晉生、林宜德、佐糸
繪者	Ivah Wang
文字、執行編輯	左恆悌、莊雅雯
企劃編輯	魏雅娟
美術設計	林宜德
校對	簡淑媛
業務發行	王綏晨、邱紹溢
行銷企劃	陳詩婷
總編輯	蘇拾平
發行人	蘇拾平

出版	新星球出版
地址	105 台北市松山區復興北路 333 號 11 樓之 4
電話	（02）2718-2001
傳真	（02）2718-1258

發行	大雁文化事業股份有限公司
地址	105 台北市松山區復興北路 333 號 11 樓之 4
24 小時傳真服務	（02）2718-1258
讀者服務信箱	Email:andbooks@andbooks.com.tw
劃撥帳號	19983379
戶名	大雁文化事業股份有限公司

初版一刷	2018 年 7 月
初版二刷	2020 年 11 月
定價	新台幣 420 元
ISBN	978-986-95037-7-8

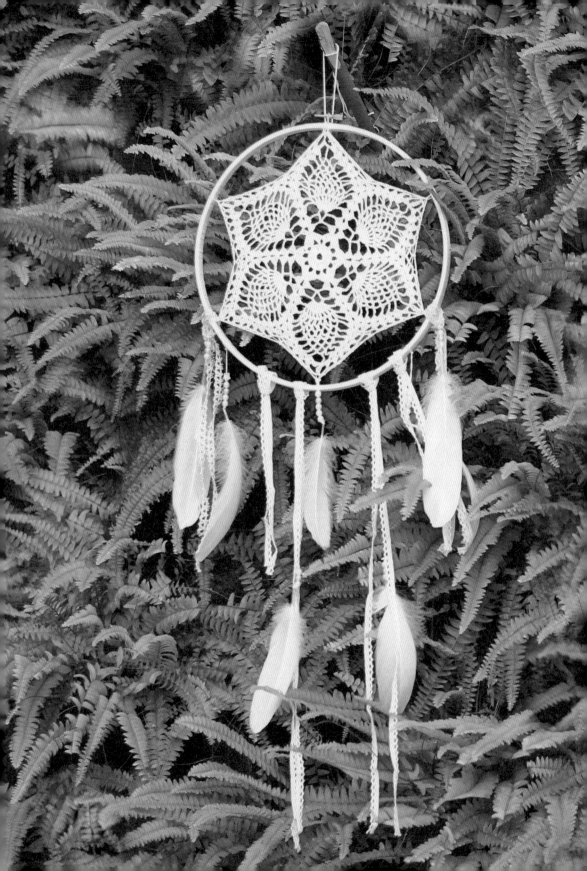